国家林业和草原局普通高等教育"十三五"规划教材

动画场景设计

主　编　郭惠玲　刘少辉
副主编　王　平　曲美亭

中国林业出版社
China Forestry Publishing House

图书在版编目（CIP）数据

动画场景设计 / 郭惠玲, 刘少辉主编. —北京: 中国林业出版社, 2020.8（2024.12重印）

国家林业和草原局普通高等教育"十三五"规划教材

ISBN 978-7-5219-0637-0

Ⅰ.①动… Ⅱ.①郭… ②刘… Ⅲ.①动画－背景－造型设计－高等学校－教材 Ⅳ.①J218.7

中国版本图书馆CIP数据核字（2020）第112654号

动画场景设计

ANIMATION
SCENE DESIGN

主　编　郭惠玲　刘少辉
副主编　王　平　曲美亭
参　编　刘延斌　李培培　杨　林
　　　　　　王　田　朱红岩　赵　果

出版发行	中国林业出版社（100009　北京市西城区德内大街刘海胡同7号） E-mail：jiaocaipublic@163.com　电话：（010）83143500 http://www.forestry.gov.cn/lycb.html
经　销	新华书店
印　刷	北京中科印刷有限公司
版　次	2020年8月第1版
印　次	2024年12月第3次印刷
开　本	889mm×1194mm　1/16
印　张	7.75
字　数	200千字
定　价	40.00元

未经许可，不得以任何方式复制或抄袭本书之部分或全部内容。

版权所有　侵权必究

前　言

动画作为一门综合艺术，已经被业界专家和学者认定为21世纪最具有开发潜力的核心产业。美国、日本和韩国的动画产业稳居世界前列。随着动画产业在中国的迅猛发展，人才需求量也日益增多，这就为我国动画教育人才培养提供了无限的发展空间，特别是近几年动画专业如雨后春笋般在全国各级各类教育中大量地涌现出来。

动画场景设计是除角色以外一切对象的造型设计，是在影视动画中用以塑造角色和影片风格的关键创作。《动画场景设计》教材汇集了编写团队多年来动画专业教学实践的丰富经验，翔实阐述了动画场景设计的专业理论知识，由浅入深地介绍了动画场景设计的创作方法、空间形态造型、色彩创作、光影应用、烟雾和道具的创作、场景设计图的制作、场景设计的艺术风格表现等内容。

本教材突出以下特色：

1. 本教材涉及艺术设计理论、概念等知识内容，注重穿插实践学习方法介绍和讲解，结合动画设计专业学生的特点，注重动画场景设计知识内容的实用性和综合性。

2. 教材重点突出"设计主题+项目实训"式动画场景设计教学方法和过程的展示，实训内容包含了近几年编写团队教学中的过程记录和成果经验，具有一定的参考性。

3. 教材在涉及动画场景设计案例及不同类型设计分析的同时更注重知识点的综合性和完整性，案例将更注重动画行业的前沿性和创新性。

本教材，既能结合动画场景设计的学科交叉、社会实践性强等特点，改变现有动画专业教材各类知识点分散的现状，又能作为一部融理论教材及创作方法实训教材于一体的综合实用教材，或是高等院校动画设计专业师生教学用书，或为其他影视动画制作机构的广大动画工作者提供参考。

本教材主编为郭惠玲、刘少辉，副主编为王平、曲美亭，刘延斌、李培培、杨林、王田、朱红岩、赵果等人参与了本书的编写工作。

本教材提供了PPT课件和动画影片视频等立体化教学资源，书中图片彩色效果在PPT课件中均有呈现，扫一扫书中二维码即可获取（唯一识别码扫描封2二维码获得）。

本教材为黑龙江省哲学社会科学项目"黑龙江地区动画创作中'寒地黑土'地域符号植入研究"研究成果，由项目资金资助，项目编号：16YSD02。

由于作者编写水平有限，书中难免有不足之处，恳请广大读者批评、指正。

郭惠玲　刘少辉
2020年7月

前 言

目 录

前 言

第1章 动画场景设计概述 ……………………… 7

1.1 基本概念 ……………… 8
1.2 动画场景设计在影片中的作用 ……………… 8
1.3 动画场景设计的特性 ……………… 10

第2章 动画场景设计的创作方法 ……………… 11

2.1 动画场景设计的创意 ……………… 12
2.2 动画场景的设计要求 ……………… 13
2.3 动画场景设计的流程 ……………… 14
2.4 动画场景设计的构图 ……………… 16

第3章 动画场景的空间形态设计 ……………… 23

3.1 空间的概念 ……………… 24
3.2 场景空间构成 ……………… 25
3.3 空间形态的心理感受 ……………… 28
3.4 创造空间感的方法 ……………… 29
3.5 场景空间在动画影片中的作用 ……………… 31

第4章 动画场景中的色彩设计 ……………… 33

4.1 动画场景设计中色彩的心理联想 ……………… 34
4.2 动画场景设计中色彩的创作技法训练 ……………… 36

第5章 动画影片光影的应用 ……………… 41

5.1 光影的概念及原理 ……………… 42
5.2 场景动画漫游中影响光影效果的因素 ……………… 44
5.3 光影在动画场景漫游中的应用策略 ……………… 47
5.4 动画片中光影的作用 ……………… 50

第6章 动画场景中的自然现象及烟雾设计 53

- 6.1 自然现象在影片中的作用 54
- 6.2 风 55
- 6.3 雨 58
- 6.4 雪 59
- 6.5 云、雾 61
- 6.6 烟 62
- 6.7 雷电 63
- 6.8 火焰与爆炸 64
- 6.9 水的运动表现 66

第7章 动画场景中的道具设计 69

- 7.1 场景中陈设道具的基本概念 70
- 7.2 道具的基本类型 70
- 7.3 道具的设计元素 71
- 7.4 道具在动画影片中的作用 73
- 7.5 道具的设计方法 78
- 7.6 道具的设计要求 81

第8章 场景设计图的设计与制作 83

- 8.1 场景结构图绘制 84
- 8.2 场景效果图的制作方法 86
- 8.3 场景镜头画面透视 87
- 8.4 光影的透视画法 98
- 8.5 场景气氛图绘制 98

第9章 动画场景设计的艺术风格表现 103

- 9.1 写实风格 104
- 9.2 幻想风格 114
- 9.3 漫画风格 116
- 9.4 装饰风格 118

参考文献 120

第1章

动画场景设计概述

❯❯ 学习提示

本章通过对动画场景设计基本概念以及相关设计原则的论述，使学生了解场景设计在实践工作中的功能，从而理解学习与实践的重要性。其中，动画场景设计与动画影片创作的关系是本章的重点，目的是让学生理解场景设计的整体功能与基本设计原则。

❯❯ 学习目标

- ▶ 了解场景设计的基本概念；
- ▶ 掌握场景设计的原则；
- ▶ 理解场景设计与动画影片创作的关系。

❯❯ 核心重点

动画场景设计的功能和特性。

本章PPT

1.1　基本概念

　　动画场景设计就是指动画影片中除人物角色造型以外的一切景物的造型设计。所有影视创作中，场景（环境）是很重要的戏剧元素和造型元素，它的存在不仅能完成对故事的叙述，而且对人物形象的塑造、情节的发展也起着重要的作用。巧妙的场景设计可以推动情节发展，帮助影片表达主题。在场景设计中，空间的表现是虚拟的，但我们可以看到它的存在。影视动画的场景设计是动画作品中重要的部分，使其更有生机和想象力，能给观众带来现实中体会不到的感受。了解空间与场景的关系及动画场景中空间表现的作用，能使动画短片设计更完善。虽然角色是动画影片的主体，但角色与景和物的联系也极为重要，场景设计与角色所处的人文、地理、历史背景、社会背景以及群众角色等要素互相影响、紧密配合。

　　场景设计的应用范围非常广，除了在动画电影、电视剧动画片中有广泛的应用以外，它还在动画广告、电子游戏、动漫以及其他虚拟现实作品中起着重要的作用。

1.2　动画场景设计在影片中的作用

　　在影视动画创作过程中，剧情、角色、场景是最基本的要素，三者互相影响、互相制约、密不可分，共同服务于影视动画艺术创作。一般情况下，角色是主体，剧情是主线，场景设计服务于角色与剧情，它不但给角色表演和剧情发展提供舞台，还要通过自己的设计来说明剧情发生、发展所处的时间与空间背景，表现特定的时空背景对整个故事产生的影响。场景设计不但影响着角色与剧情，而且还影响着影视动画的欣赏。动画影片给观众带来的感受是动画影片中多种元素综合产生的，它让观众随着剧情的发展而紧张、忧伤、欣喜、兴奋，在欣赏过程中，观众最直接感受到的还是场景设计所传达出来的复杂情绪。场景设计对动画中的场面施加主观影响，通过色彩、构图、光影等设计手法来强化影视动画的视觉表现，使恐怖气氛更加恐怖，优雅场面更加优雅。

　　在动画影片的制作中，动画场景空间表现的功能作用大概体现在以下几点：

1.2.1　提供故事情节发展的空间

　　场景空间是影视作品情节和事件发生、发展过程赖以开展的空间环境。它体现时代特征、地域特点、人物生存氛围等。物质空间中局部造型因素构成情调、氛围，观众通过联想构建了一个贯穿始终的抽象思维空间，将神经的兴奋点集中在特定的历史阶段，我们称之为社会空间。场景的作用就是将两种空间关系巧妙地结合起来，产生精彩的视觉效果。不管是造型还是色彩，都会给人呈现一种又紧张又好奇的复杂心理。在创作的过程中，场景结构设计恰到好处，才是设计场景的目的，如果一味追求场景结构设计的复杂、多变，结果往往适得其反。

1.2.2　营造情绪氛围

　　如果说场景是影视动画的灵魂，艺术氛围就是影视动画的血肉，它赋予场景生命力，让场景和影视动画的情节产生共鸣，从而进一步用视觉语言诠释剧情。在任何

影视动画作品中单纯做到场景视觉的和谐是不够的，没有足够到位的艺术氛围的场景是干涩的，让人觉得和影视作品本身没有关系。所以场景设计要从剧情和角色出发，为故事情节的发展营造出某种特定的气氛效果和情绪基调，为角色的表演提供真实性的空间。例如，时尚光亮、紧张危险、凄凉冷漠、忧郁伤感或者热情奔放、温馨浪漫等。在表现一段场景画面的神秘感时，场景设计中建筑结构设计越复杂，神秘感越强，因为它不能让人一目了然，就像一个好奇心很强的人走进了奇异的迷宫，画面会吸引观众使其产生好奇心并向往那种神话般的故事情境。同时，根据剧情也可以使画面营造出紧张的气氛，悬念越跌宕起伏，画面的表现感与真实感越强，越会吸引观众，增强场景空间画面的表现力。场景结构制作得越复杂、越立体、越多变，它所营造出的危机感也就越强。环境越危险，观众越紧张、越好奇，悬念感也就越强。例如，《指环王》中表现洛汗军队与半兽人的战争戏，战斗初期，洛汗军队和精灵弓箭手在城墙上，与潮水般涌来的半兽人互有攻守。但城墙被炸开后情势急转直下，希优顿下令撤退，半兽人军队一路平推，几乎直捣号角堡。守军被逼退防，兵荒马乱间损失惨重。电影在这一段的叙事紧凑至极，阴暗压抑的画面令人窒息。就在人类无路可退的最后一刻，救兵来临：黎明之际，甘道夫白马单骑赶到。逆光之下，洛汗骑兵俯冲的画面堪称绝美，如图1-1所示。

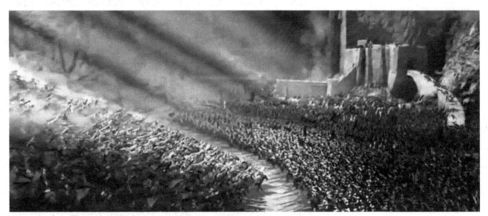

图1-1 《指环王》中逆光之下，洛汗骑兵俯冲的画面

1.2.3 塑造角色性格

影片中的角色通常指人物，但动画影片中的角色可以是一切拟人化的生命体，如猫、狗、茶杯、树木、花鸟等，这是由动画影片自由逻辑系统带给我们的自由想象创作空间。场景的造型功能是多方面的，集中到一点，就是刻画角色，为创造生动、真实、性格鲜明的典型角色服务。刻画角色就是通过场景的暗示、烘托等功能刻画角色的性格特点，反映角色精神面貌，展现角色的心理活动。

1.2.4 辅助角色动作的完成

影片中角色的动作是角色内心的外化表达，场景空间要为其展开合理的空间设计，使角色的动作有合理空间完成场景调度，并使场面与之配备，情节合理可以让观众接受。例如，传统京剧《三岔口》中，三个角色在漆黑的房间里以一张桌子为支点，相互追逐、躲闪形成了戏剧的趣味性，这就是场景空间为角色的动作完成提供的合理空间。

1.2.5 强化矛盾冲突

一个优秀的场景设计师能为动画影片或影视剧提供的不仅仅是表演的空间，更是一个异常精彩的剧情。动画影片的矛盾冲突构成了一个个引人入胜、摄人心魄的高潮，是影片的重场戏，也就是主要角色主要事件中的主要场景。矛盾往往是由量变到质变，不断激化升华的过程，矛盾冲突越激烈，就越吸引观众。其中，场景起到了很好的衬托和铺垫作用。

1.3 动画场景设计的特性

1.3.1 时间性

时间性是影音媒体的特性，也是区别于平面艺术的特征之一。动画是时间和空间共容的时空艺术，时间因素是永远不会从动画中消失的。动画艺术创作积累了形式多样的时间处理手段，压缩、延伸、变形甚至停滞，同时时间对动画艺术中的蒙太奇和剪辑有着重要作用。

动画中的时间可以分为：播映时间、事件时间、叙事时间。播映时间就是指片长，常规电视动画片长一般在5分钟、10分钟、20分钟左右，电影动画片在80分钟左右。事件时间是指影片中事件展开的实际的时间，包括角色活动过程时间、动作时间等。叙事时间是指动画中用视听语言对影片内容进行交待、描述、表现的时间。

1.3.2 运动性

绘画是一种平面内固定空间的、静止的艺术形态。动画造型则是在屏幕画面内运动过程中展现的空间造型。影视动画是动的艺术，表现运动才是动画艺术存在的意义。

动画场景设计中的运动性主要表现在两个方面：一是指空间中的角色和物体的运动以及不同速度的移动引起的位移和变形。二是指镜头的各种运动方式如推、拉、摇、移、升、降等，以及一些景别、角度、构图的变化形成的运动。

- **小结**

动画场景设计在动画片制作中有着举足轻重的作用。动画场景设计必须与动画影片制作的其他设计和制作环节协调配合，这对于动画的整体风格和效果的把握非常重要。它是动画制作大系统中的一个子系统，除了对动画的深刻理解以及对场景的独特创意外，设计师还应该与动画创作团队的方方面面保持良好的沟通、交流，特别是与导演的沟通，这样才能保证场景设计始终与整体创作风格一致。

- **思考与练习**

动画场景设计中的哪些设计元素可以对场景设计发挥重要作用？

第2章

动画场景设计的创作方法

▶ 学习提示

本章通过对动画场景设计的创作方法以及相关的动画场景设计原则进行讲解，让学生了解场景设计在实践工作中的处理方法。场景构思阶段是场景设计的重要环节，也可以称场景设计阶段是落实场景构思的体现，是对虚拟空间进行创意构思的阶段，是将故事内容、艺术的创意空间落实在视觉空间，对场景构思的元素进行风格、视觉效果等诸因素相融于一的创意构思。动画场景的创意不是随心所欲的胡思乱想，而要求设计师掌握动画片设计和制作的规律，需要理解和掌握场景设计的要求和设计流程，以及一些创意方法。

▶ 学习目标

- ▶ 了解场景设计的方法以及功能效果；
- ▶ 掌握场景设计的要求和遵循的原则；
- ▶ 理解场景设计构图的方法。

▶ 核心重点

动画场景的设计方法和流程。

▶ 本章导读

本章主要帮助学习者熟悉动画片设计和制作的过程，学会动画片设计和制作的术语，理解动画场景在动画片设计和制作中的角色地位，使其在参与动画片生产中起到应有的作用。动画片生产是一个完整的系统，动画场景设计也有一个相应的程序，它与整个动画片生产协调一致。设计师要明确自己的职责，与整个系统步调一致，并互相配合，以达到动画片最佳的总体效果为最终目标。

本章PPT

2.1 动画场景设计的创意

动画场景创意是设计的核心。动画片几乎每一个画面都由动画场景构成。而场景的形成又凝结着设计师的想象力。在导演统一的思想指导下，充分体现设计师对剧本的理解。动画场景的创意设计与其他创意设计有相似的过程和方法；在创意前要做周密的计划和准备；既使创意有新意、不同凡响，又使创意循着一个既定目标去发展；动画场景的创意设计要综合各方面的资料，有文字的、有图形的、有生活场景的，也有角色方面的，这些都将成为动画场景创意的源泉。动画场景的创意设计是整部动画片创意的一部分，应以整部动画片的效果为最终目标来思考和把握。所以，动画场景设计的所有创意要建立在理解剧本的基础上。设计师应不断与导演沟通，从创意上与导演的整体构思保持一致；更要和剧组其他部分的创意人员保持联系，保证全片创意的完整性和协调性。

场景设计必须根据剧本中的每一个特定环境，设计出场景气氛图，包括景物的造型、气氛和各种道具的设计等。场景设计不是孤立的，还应当密切注意人物和背景的统一和协调。这些场景样稿和人物彩色样稿的设计，直接关系到整部动画片的视觉效果和艺术风格的确立。场景设计的好坏直接关系到影片的成败，所以色彩、气氛的渲染是吸引观众视线和兴趣的关键。在动画片《美女与野兽》中，如图2-1，场景设计效果非常突出。其勾线细腻、用色清新明亮、细节丰富，在总体气氛渲染上已营造出轻松的氛围。

《美女与野兽》

如韩国动画片《美丽密语》中，场景的设计色调纯净、平和，用唯美写实的手法描绘了影片的场景，具有真实感及愉快的氛围，如图2-2。

在一幅场景中，光源和色彩的设计是美丽的外衣，是给观众最直观的感受。光源和色彩要相互配合，使之既能体现出建筑材料的质感，又能体现出建筑的体积感。需要提及的是场景的设计和脚本的设计是相互关联的，脚本是在一个完整的构思下完成的，我们要知道从什么地方开始表现，要表现多少东西，各部分的主次关系，要把场景的特点和自己的思维联系在一起。分镜脚本其实就是很多场景的最终效果参考，为了最后制作出成品，必须表明相关的要素（布局、效果、色彩等），可以说它的性质类似于设计图纸。草图是分镜脚本的基础，同时也体现了场景的效果，很多的场景设计灵感来源于这些草图。

图2-1 《美女与野兽》写实场景设计

图2-2 《美丽密语》场景设计

2.2 动画场景的设计要求

2.2.1 依据剧本在生活中寻找相关素材

艺术来源于生活,又高于生活。创作当然也要遵循这个原则,动画场景设计首先要符合故事情节发展的要求,要准确地展现故事发生的时代背景和文化风貌,以及它的地理位置和社会关系特征,为角色的表演提供相应的场合。这是动画场景设计的基本要求,也是其服务于角色的被动体现。

《我在伊朗长大》

动画艺术有着相对独立的观众群,却又可以通过片子的剧情完成观众年龄层的转换,例如,黑白画面、版画风格的动画片《我在伊朗长大》,它只有成年人才能看懂,当然也是受到成年观众所推崇的,如图2-3。

动画技术又是不同的时间而为影视艺术来做服务的,比如说当年轰动一时的高额投入又高额回报的影片《泰坦尼克号》,情节是一个较为常见的爱情故事,但剧情需要有特定的时间和特定的背景,让金碧辉煌的奢华场景映衬影片,处处散发着场景空间传达给观众的贵族气息,在人们的情绪高涨时,再由动画制作特效把当时的场景进行重放,呈现沉船的海难效果,把男女主人公生死离别的场景展现在观众的面前,震撼人的心灵。所以,场景设计过程中要搜集在生活中还可以找寻到的当时的贵族服饰、场景道具及陈设布局,这样才可以把观众在短时间内带回到特定的时空内,达到沉浸式的观影体验。

2.2.2 场景设计的美术风格服从整体创意

总体设计思维首先要统观全局,包括场景空间统一、风格统一、表现主题融合等,场景总体设计重点是要把握整个影片主题。因为主题是电影艺术的灵魂,是导演思想的最终反映。所以,剧本是想象动画影片场景的第一基本要素。剧本可以写得非常精确细致,但它仅仅是动画片制作的方向性文件,是动画片创作的基础。虽然剧本没有给我们确切的视觉信息。但它为创作动画片提供了整体故事线索和各种形象(包括场景)的文字描写。因此,设计师不仅要通读剧本,而且要通过反复细读来揣摩剧作者的原意,并与导演深入研讨剧本。之后,根据剧本文字故事的线索,确立适合的美术风格,以此来预想场景的视觉效果,设计出场景的基本造型和特征。按剧情事件序列,勾画出

图2-3 《我在伊朗长大》黑白场景设计

全影片中的所有场景。

场景的总体设计必须围绕故事主题进行，对全剧场景设计要有整体构思，选择具体场景要处理好局部和整体的关系，将大环境与小环境做整体定位，使局部服从整体。整体思维又称系统思维，它认为整体是由各个局部按照一定的秩序组织起来的，要求以整体和全面的视角把握对象。在进行场景设计时，始终要树立整体的、全面的、系统的创作观念，要处理好整体与局部的关系。在实际工作中，场景设计师在设计场景之前，要与导演以及主创人员进行沟通、交流，达成统一的创作意图。要求场景设计师不仅要从宏观上把握整个影片的场景造型、基调以及时空关系，还要有驾驭整个作品的主体意识，因为场景在动画中占据主要位置。换句话说，场景设计师在正式设计之前必须先做一次导演，以全局的、整体的思维方法作指导，处理好整体与局部、局部与整体的关系，使其达到协调统一。因此，场景设计师要以整体和全面的视角把握场景设计。

2.2.3 创造独特的个性造型

动画的造型手段本身就是它的自身艺术魅力，而通过动画制作软件实现只是动画的制作方式的一种形式，无论应用什么样的新式软件，只是制作形式发生了改变，能够使动画场景的视觉效果更加逼真，但不能取代动画艺术本身的魅力。在动画场景设计中个性化设计又往往体现在细节中，场景中丰富、贴切的小细节可以起到画龙点睛的作用，能够推动情节的发展，也是设计师能力的体现。所以当形式大于内容，超出内涵时，这种艺术的生命力就不再长久。人们对于传统动画的欣赏更关注情节、艺术效果，而对于现在利用新技术制造出的动画影片来说，它的视觉效果占有更大的比重，过分追求视觉效果是舍本逐末的。在动画场景的设计上要创造出更加独特的造型，使动画艺术更好更高地发展下去。

2.3 动画场景设计的流程

场景设计师在进行场景设计时，必须按一定的程序、系统进行，一般分为收集素材、整理素材、场景设计三个步骤。

第一，收集素材。一般包括史籍资料、考古资料、实物素材等，收集素材时要力求全面。例如，想要进行中国古代动画片场景设计素材的收集，有些古迹本身的素材资料比较齐全、可信，收集起来方便快捷，也有部分古迹自身资料有限，又有很多争议，收集起来就比较困难，但无论如何，都必须全面收集。

在剧本和故事板的指导下，整部动画片的场景雏形基本确定。按照故事板的设计，循着故事情节序列的发展，我们大致可以确定场景的类型和场景的数量。动画片的场景是展开剧情、刻画角色的特定空间环境。场景随着故事的展开，总伴随在角色左右，即角色所处的生活场所、陈设道具、社会环境、自然环境和历史环境等。另外，作为社会背景出现的群众角色和辅助角色与场景融为一体，也在场景设计之列。如动画片《疯狂原始人》中陆地上的剑齿虎、猛犸象等各种原始动物与空中飞鸟，一起形成了壮观的景观效应（图2-4）。

创意确定后设计者头脑中有了一个影片场景的总构思，但要真正把场景描绘和表现好还需收集和了解大量场景的背景资料，以及一些与细节场景相关的原始材料，以营造符合故事情节和真实可信的场景空间。我们并不一味地追求场景的真实性，而是要让观众能有

图2-4 《疯狂原始人》场景设计

身临其境的感觉。设计师除了对创作中所需的素材加以整理和分析外，还必须观看相关的动画片，寻找相适应的动画风格。这并不是照搬他人的设计，而是避免与现有动画片场景设计样式雷同，从而保证场景设计的原创性和独特性。当然，我们还要吸收前人的动画片创意和制作经验，吸取前辈同行们技巧性的手法，运用到自己的场景设计中。

第二，整理素材。对收集的一手资料按整体需要进行归纳整理，对项目的年代、地域、社会关系以及角色的个性特征等一系列相关资料都要进行梳理，其目的就是让素材系统化、合理化、简洁化，为场景设计提供直接的数据及相关素材。

第三，场景设计。动画片的创作不是个人行为，而是由一个庞大的创意和制作团队共同完成的。根据整理的素材，先要设计出整体规划的平面图，再根据导演意图确定整体风格、基调等，才能进行单个建筑、陈设、道具、配饰等的设计。这些设计既要满足剧情的需要，还必须符合前期搜集到的素材的限定性，不能有穿帮的硬伤。

①动画场景的设计风格定位。动画场景的设计风格很多，但必须与动画片的整体风格相一致。既要能突出角色的表演，又要体现出场景的特点。迪士尼的《狮子王》场景风格写实、色彩鲜艳，如图2-5。采用三维技术制作，极富观赏性，是典型的大制作场景。中国水墨动画片《牧笛》是以著名书画家李可染的作品为范本设计的，影片中的场景带给人如水墨画一般的清丽、淡雅感觉，充满浓郁的中国传统书画意味，如图2-6。

②全片关键场景的初步设定。风格定位好以后，就应尝试对关键场景进行定位。也就是对每一个不同类型的场景（自然景观、特色街景和室内陈设等）逐个进行概念设计。

③关键场景的构思草图。关键场景确定后，就得将这些场景以草图的形式勾画出来。而且从不同角度进行描绘，场景风格的确定将会形成整部动画片的基调。《花木兰》中河边的场景、谷场的场景和军营的场景都是关键场景，它们的定位对整部影片至关重要（图2-7）。

最后还要把场景设计体系的每个个体放在整体当中进行调整，使之与整体影片协调一致，符合影片的剧情要求和设计要求，这其实是一个整体构思—局部设计—调整归纳的过程。

图2-5 《狮子王》场景设计

图2-6 《牧笛》场景设计

图2-7 《花木兰》场景设计

2.4 动画场景设计的构图

对造型素材进行取舍、组织、安排、建构，表现素材的联系及其结构法则，并整理出一个艺术性较高的画面。在《辞海》里"构图"即艺术家为了表现作品的主题思想和美感效果，在一定的空间，安排和处理人、物的关系和位置，把个别或局部的形象组成艺术的整体。在中国传统绘画中称"章法"或"布局"。

概括地说，构图就是艺术家利用视觉要素在画面上按空间把它们组织起来的构成，是在形式美方面诉诸于视觉的点、线、面、体中的形态，用光影、明暗和色彩进行配合。

2.4.1 艺术场景构图的目的和作用

艺术场景构图的目的是交代电影场景，营造电影气氛，强化艺术风格。构图不能成为目的本身，因为构图的基本任务是最大可能地阐明艺术家的构思，把构思中典型化了的人

或景物加以强调、突出，从而舍弃那些一般的、表面的、烦琐的和次要的东西，并恰当地安排陪体，选择环境，使作品比现实生活更高、更强烈、更完善、更集中、更典型、更理想，以增强艺术效果。总体来说，构图是把一个人的思想情感传递给别人的艺术。

2.4.2 动画场景设计构图的性质

构图和设计可以通用，因为它们的含义是一样的。设计的精确概念和它的原始含义是构思，即艺术家为了明确且动人地表达自己的思想而适当安排各种视觉要素的那种构思。构图学就是要研究一切构图的结构形式和规律，研究构图结构的原理和原则，研究构图和各种思维形式的对应关系。构图学必须建立在全部思维科学的基础上。

构图是否也反映了客观事物的规律，至今人们仍有各种不同的看法。有人认为"画无定法"，因为客观事物千变万化，情感思想内容更是纷纭复杂，所以谁也讲不出构图结构的规律。恩格斯说"自然界中的普遍性的形式就是规律"，由此可见，规律就是普遍性的形式。经过长期的实践证明，构图结构是有一定的规律的，在中国画中经营位置、布置、布局、结构、光色等都是有关构图规律的精辟论述。

2.4.3 动画场景设计构图的原则

2.4.3.1 美学原则

电影是一门视觉艺术，所以它的构图首先要美。换句话说，就是我们的动画场景设计要具有视觉上的美感，使观众看起来舒服，在整个观影过程中看起来好看。

2.4.3.2 主题服务原则

在一部影片当中，动画场景设计的构图无疑也是动画影片诸多形式中的一种形式。而影片的主题或者说故事，才是影片中起决定作用的"内容"。形式必须为内容服务，场景设计的构图也必须为主题服务。

2.4.3.3 变化原则

电影不是照片，观众不能忍受一部构图没有变化的电影。而运动、变化也正是电影艺术的主要特征和它的魅力所在。

2.4.4 动画场景设计构图的一些技巧

2.4.4.1 对称

对称的技法常用于表现平静、庄重、肃穆的画面中，给人一种平稳的感觉。对称一般分为左右对称和上下对称两种方式，即在镜头的左右或者上下放置两种类似的物体作为呼应。

对称是一种常用的构图手法，画面中左右两边各放一株外形相似的植物，既增添了画面的看点，又起到了呼应画面的作用，画面给人以平衡的视觉感受（图2-8）。

2.4.4.2 对比

对比包含了很多的方面，比如形体大小的对比、形状的对比、方向的对比等。对比的目的是拉开物体和空间的差异，塑造物体独有的特性，烘托出画面的主体。如图2-9

所示，画面上的石头在体积和形态上都产生了对比，使影片的画面更加生动好看。

2.4.4.3 疏密

疏密的搭配可以使画面产生对比，使画面张弛有度，充满灵气。人和物在画面中的放置应该疏密得当，这样的画面看起来才不会显得死板。如图2-10所示，花朵疏密搭配合理，可以产生视觉上强烈的节奏，有紧有松，赏心悦目。

2.4.4.4 线条的运用

构图主要是由两大因素组成的，一个是线条，一个是影调。它们是一幅画面的"肌肉"和"骨架"，我们从形式上看任何一幅照片，会发现它们的画面都是由不同形状的线条和影调构成的。

线条的功能可以归纳为以下三个方面：

线条可以作用于画面的整体结构和主体形象的总的姿态，不管是大海、森林，还是高山和深谷，我们看到的自然现象，根据其特点，选出横、直、曲、斜等线条形式，在画面结构中发挥它主要的作用。

线条可以通过对主体、陪体和背景等细部的刻画，形成不同的质感、量感和空间感。

线条在形成一件作品的旋律、节奏和意境方面，也起着很重要的作用。

垂直线条，可以促使视线上下移动，显示高度，造成耸立、高大、向上或向下的印象，如图2-11所示。

斜线条，会使人感到从一端向另一端扩展或收缩，产生变化不定的感觉，富于动感，如图2-12所示。

曲线条，更富于变化，可以使视线适时地改变方向，引导视线向重心发展，如图2-13所示。

线条并不是客观存在的实体，它只不过是因光的作用形成的各种物体的轮廓线，不同影调之间的分界线和由过渡色块所组成的线型，甚至是根本不存在的人的视线以及断续模糊的虚线。这些不同的线条，大多是在作品完成后期才能看到。在实际生活中从

图2-8　左右对称的构图

图2-9　石头在体积和形态上对比

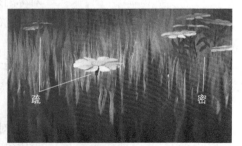

图2-10　花朵疏密搭配

事摄影创作活动时,应该认真分析、观察、体验,才有可能体会到各种线条的存在,因此,进行摄影眼的锻炼,才有可能充分利用线条来完成构图。

2.4.4.5 空间的运用

空间无处不在,空间和时间是物质存在的基本形式,空间在三维中表现为长、宽、高。合理的划分空间和塑造空间形态有助于提高画面的美感,更好地突出画面中的主体,烘托故事的主题。

黄金分割:对空间的运用最常见的形式应该是黄金分割,即1:1.618,黄金分割被认为是美学的最佳比例,如图2-14所示,被各类艺术家在作品中广泛运用。

黄金分割的画面具有美感,符合普通观众的心理审美取向,所以在动画电影中经常会用到黄金分割比例的构图,如图2-15所示。

前景和背景的使用:前景处在主体前面,靠近相机位置,它们的特点是呈像大、色调深,大多处于画面的四周边缘,前景通常运用的物体是树木、花草,也可以是人和物。陪体也可以同时是前景。前景的主要作用有:加强画面的空间感和透视感、增强观众的主观定位感、增加画面的装饰性、均衡画面,前景运用虚焦点的表现手法,可以给人们一种朦胧美的感觉。背景是指在主体的后面用来衬托主体的景物,以强调主体处在什么环境之中,背景对突出主体形象及丰富主体的内涵都起着重要的作用。背景的处理力求简洁,与主体形成影调上的对比,使主体具有立体感、空间感和清晰的轮廓线条,加强视觉上的力度。通过将空间分为三个层次交代了场景,增加了场景的纵深感,突出了画面中的主体,如图2-16所示。

空间形态的塑造:通过构图我们可以塑造出不同的空间形态,对空间形态的塑造可以实现烘托主体、增加画面的艺术效果、划分空间的层次效果。如图2-17所示,《埃及王子》中三种不同空间形态塑造出画面美感,将画面做不同形状的分割,划分出空间的层次,使画面变得生动。在主角掉入井中后仰拍的镜头中也出现了弧线构图的场景设计,产生了视觉上极大的差异,造成了强烈的喜剧效果,为剧情增加了乐趣,如图2-18所示。

图2-11 构图中的垂直线条

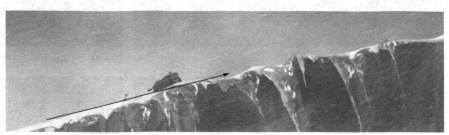

图2-12 斜线构图

图2-13 曲线构图

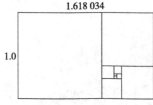

图2-14 黄金分割构图

2.4.4.6 空白的运用

构图画面上除了看得见的实体对象之外,还有一些空白部分,它们由单一色调的背景所组成,形成实体对象之间的空隙。单一色调的背景可以是天空、水面、草原、土地或者其他景物,由于运用各种摄影手段的原因,它们已失去了原来的实体形象,而在画面上形成单一的色调来衬托其他的实体对象。

空白虽然不是实体的对象,但在画面上同样是不可缺少的组成部分,它是沟通画面上各对象之间的联系,组织它们之间相互关系的纽带。空白在画面上的作用,如同标点符号在文章中的作用一样,能使画面章法清楚,段落分明,气脉通畅,还能帮助作者表达感情色彩。为了突出主体,在画面中留出空白,使主体更加醒目,如图2-19所示。

画面上的空白有助于创造画面的意境。画面上空留得恰当,才会使人的视觉有回旋的余地,思路也有发生变化的可能,如图2-20所示。

2.4.4.7 综合运用

画面内容的传达很难仅靠一种技法来实现,通常情况下我们会使用多种技法综合运用的方式来对画面进行构图的处理。合理搭配各种构图技法能使画面产生多种视觉上

图2-15 《泰山》中的黄金分割构图

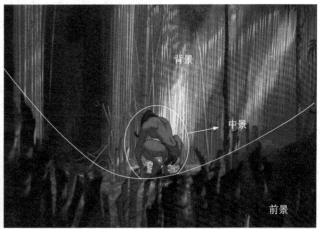

图2-16 《泰山》中的三个层次构图

图2-17 《埃及王子》中的弧线构图

图2-18 《埃及王子》中的井底仰拍弧线构图

的变化，使画面更加丰富和人性化。

如图2-21所示，这幅画面综合运用了几种构图技巧，使画面层次丰富，具有强烈的空间感和动感。

在把画面的各个部分组成一个完整的过程中，最后一步是要审查画面是否均衡，因为均衡是人们在长期生活中形成的一种心理需求和形式感觉。画面均衡与否，不仅对整体结构有影响，还与观众的欣赏心理紧密地联系着。

一幅画面在一般情况下应该是均衡的、安定的，使人感到稳定、和谐、完整的感觉。利用人们要求均衡的心理因素，可以从几个方面来强调画面的表现力：

①强调一种庄重、肃穆的气氛时，要求画面的均衡平稳，甚至有意地采取对称式的均衡，从四平八稳的对称均衡中显示出一种古朴的庄重的关系。

②在一些强调幽雅、恬静、柔媚的抒情性风光画面及生动活泼的人物、情节画面中，要求的是变化中的均衡画面，可以有疏有密、有虚有实，但整体要求是均衡的。

③均衡还可以从另一方面来加以运用，即有意地违反均衡的法则，使画面在不均衡中造成某种动荡感，像受到外界冲击一样。利用不均衡的变格形式来深刻地表达主题，如2-22图所示。

动画影片《冰河世纪》中，长毛象和剑齿虎在体积上的对比，加上斜线条的场景处理，增加了画面的不安定因素，给人一种紧张的感觉，如图2-23所示。

图2-19　留白构图1

图2-20　留白构图2

图2-21　综合运用的构图

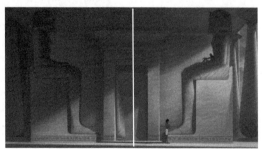

图2-22　《埃及王子》中均衡的画面

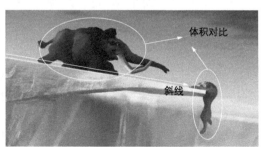

图2-23　斜线条的场景

总之，在动画中对于构图技巧的把握和灵活运用并不是一朝一夕的事情，正像罗丹所说的，"美到处都有，只有真诚和富有情感的人才能发现它"。生活和美紧紧联系在一起，生活中美的因素无处不在，关键在于艺术家的敏感和想象力。艺术家高于常人的敏感来源于不断地努力观察生活和提高艺术修养。

● 小结

动画场景设计的概念是把一种计划、规划、构思、设想以及问题的解决方法，通过视觉的方式传达出来的活动过程。它的核心内容包括三个方面：①计划、构思的形成；②视觉传达方式，即把计划、构思、设想和解决问题的方法利用视觉的方式传达出来；③计划通过传达之后的具体应用。就第二方面来讲，现代科学技术的发展使得这一方面即视觉传达的方式变得复杂和发达，以前的手工绘图，现在被计算机及互联网技术所取代，因此在表达上也有很大差别。特定的角色需要有与此相适应的场景设计，角色如果是古代人物就必须考虑角色生活的朝代、地理位置和社会文化背景等，角色如果是现代人物则要考虑现在的一些时代特征、科技条件等。

● 思考与练习

1. 动画场景设计的要求有哪些？
2. 动画场景设计的步骤有哪几步？

第3章

动画场景的空间形态设计

❥ 学习提示

本章通过对动画场景空间形态造型的基本概念,以及一些相关场景设计原则的学习,让学生了解到场景空间形态造型在动画电影中的功能。场景空间是一部影视动画作品中角色的依存环境和活动空间,对人物形象的塑造、剧情故事情节的展开、影片时代背景的陈述和艺术风格的表现都起着至关重要的作用。动画场景的空间形态造型以及原理与作用是本章的重点,理解场景的空间形态与造型。

❥ 学习目标

▶ 了解场景空间和透视的概念;
▶ 掌握造型的规律与方法;
▶ 理解场景空间与动画影片的作用。

❥ 核心重点

动画场景的空间形态造型。

❥ 本章导读

动画场景的空间形态造型,是一门多元素学科,融合了绘画、透视与造型的多门学科特点。动画场景的概念非常广泛,是在影片中除了人物之外的一切事物,但动画场景的空间形态不单单是在美术学背景下的概念,而是存在于影视空间之中的概念,还包括画面透视与造型等方面知识点,能体现动画场景设计在影片中的作用。

本章PPT

3.1 空间的概念

空间是由形与形之间包围的空气形成的"形"。现实的建筑空间在动画场景中以二维的形状表现出来。在动画场景设计中,空间的设计也可以理解为"形"的设计,理解为画面上点线面的构成关系。

《千与千寻》

例如,宫崎骏在《千与千寻》动画场景的空间表现上可以说是不遗余力,无论是汤婆婆富丽堂皇的办公室,还是油屋中圆弧拱顶的天花板,以及其他场景空间中气氛的体现,设计与绘画都是那么精益求精、工巧亮丽,极富神秘感,令人叹为观止,为故事的离奇展开营造了独具特色的气氛烘托,如图3-1、图3-2所示。

图3-1 《千与千寻》场景设计

图3-2 《千与千寻》中富丽堂皇的油屋内部设计

动画中生活空间场景的设计,需要从生活出发,从剧本故事情节出发,表达熟悉的环境,并且整个影片风格要统一和谐,这是普遍的原则。既要理解时代背景特征、熟悉剧本、分析角色特征、明确影片风格,又要深入生活去感受、理解。如果对选择的场景理解深刻,就会在其中加入真实的细节和充实的场景。

例如,动画片《秒速五厘米》选择铁路作为背景,是真实的生活环境,经过设计者对景物的重构,整个动画片洋溢着清新淳朴的美。由此可见,对场景的创作不是要抛弃现实中的景物去凭空臆造,而是对现实中的实景进行重建和升华,如图3-3所示。

对于空间这一概念,在牛顿的相对论中曾出现过,但他所研究的空间概念是一种纯数学的空间概念。在动画场景造型设计中,我们首先要关注内景和外景,也就是场景空间的两个类别。内景是被封闭在形体内部的空间,相反,外景就是了解它的根源,即怎样塑造场景空间。一般而言,还可分为物理空间和心理空间,前者表示的是实际存在的空间,在动画影片的塑造过程中,物理空间比较容易实现,而心理空间属于摸不着也看不到的虚拟空间,是动画影片中场景设计成功与否的代表,也是场景艺术张力的体现。

在动画场景中,建筑物的空间形态是非常重要的,它是角色的活动空间,同时也是角色运动的支点。一张静态的图纸,不管内容多么复杂或简单,它内在的形成要素还是点线面。小的面可称为点,宽的线也可称为面。场景设计最好是点线面都具备,我们并不是以追求点线面为目的,而是为了讲究画面内容形状的处理,丰富场景创作,如图3-4所示。

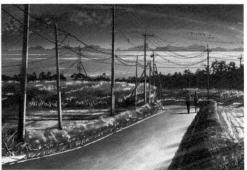

图3-3 《秒速五厘米》场景设计

图3-4 矩形点线面综合空间

线是各种造型艺术表现形式的灵魂。在动画场景设计中通过线的运用，在画面上塑造出可视的场景空间，用这些丰富的线条技巧来表现场景中景物的质感、量感和空间感，形成场景空间独特的艺术魅力。

3.2 场景空间构成

在动画场景设计中，空间的设计也可以理解为"形"的设计，理解为画面上点线面的构成关系。一张静态的图纸，不管内容多么复杂或简单，它内在的形成要素还是点线面。

动画场景设计的空间为分内景和外景。场景空间构成的内景，在场景结构形体中，被封闭在形体内部的空间。如房间内、山洞内、隧道内等。内景较小，较封闭，如图3-5所示。

场景空间构成的外景，在场景结构形体中，是被隔离在形体外部的一切空间，外景较大、较开阔，如图3-6所示。

图3-5 场景空间构成的内景

图3-6 场景空间构成的外景

图3-7 单一空间

图3-8 纵向多层次空间

3.2.1 单一空间

最简单的结构空间，可以是两面墙、三面墙、甚至是四面墙，可利用的角度很少，可以营造一种压抑、封闭的空间感，但如果面积很大，也可以产生空旷、宏伟的感觉，如大殿、厂房，如图3-7所示。

3.2.2 纵向多层次空间

纵深方向多层次的场景，主要为适应推拉移动镜头的需要，如图3-8所示。

3.2.3 横向排列空间

由若干并列空间相连接、排列而形成的直线或曲线的组合。镜头沿着线形轨迹移动，形成摇移运动效果，如图3-9所示。

国外精准拍摄推拉摇移

3.2.4 垂直组合空间

多层的，上下若干空间相连的空间组合，角色可以做高度变化较大的上下调度，镜头可以升降运动来拍摄，如图3-10所示。

3.2.5 综合式组合空间

兼有纵深、横向以及连接上下的组合式空间。它可以最大程度上丰富观众视线的场面调度，并完成角色复杂动作的要求。通常在影片的最后一场动作大戏中会应用到综合式组合空间设计，如图3-11所示。

图3-9 横向排列空间

图3-10 垂直组合空间

图3-11 综合式组合空间

3.3 空间形态的心理感受

随着生活水平大幅度的提高，人们的住宅居室空间有了改善。我们所居住小区、工作的写字楼，绝大部分还是为了争取更多的使用单位，不断地向我们对空间的心理底线进行压缩。作为设计师越来越重视和考虑空间变化对人心理产生的影响。把有关环境心理的知识应用于动画场景设计，也是对人视错觉的利用，即在同等条件下通过装饰手段使人们的感知得到最大程度的满足。例如高而直的空间有向上延伸、升腾、神圣的感觉，例如教堂、塔，如图3-12所示。高而宽的空间有稳定、宽阔、博大的感觉，例如大殿，如图3-13所示。圆形的空间会令人产生圆滑、柔顺之感，有向内收缩的凝聚力，例如洞穴，如图3-14所示。

物理空间是实体所限定的空间，心理空间是实际不存在但能感受到的空间。不管是动画电影还是动画连续剧，它的表现形式都是平面的，表现的内容都是角色随时间的表演空间。这些供角色表演的空间有些是真实的，有些又是非真实的。应该说大部分动画片的场景设计都是真实空间的设计，这种空间的特征就是真实反映客观环境的三个维度，塑造画面的体积感、纵深感，为角色营造良好的表演气氛。那么非真实的心理空间就是动画场景设计中的错视空间、矛盾空间等。一些超现实的实验动画片主要利用视错觉来表现，用动画的手段来实现一些视觉游戏，这些场景设计中的空间也是非真实的。

四方形空间给人凝重、安定、坚固的感觉，是动画电影中使用最多的空间形态，如图3-15所示。但是这种以直线的为主的四方形空间使用过多难免会让人觉得僵硬而呆板。

三角形空间有倾斜、压迫的感觉，如图3-16所示。三角形空间是不常见的空间形态，在动画电影中过多使用也会造成观众的不安定感。

图3-12 教堂

图3-13 大殿

图3-14 洞穴

图3-15 四方形空间

图3-16 三角形空间

3.4 创造空间感的方法

3.4.1 利用引力感

当两个以上的形体同时存在的时候，其相互间会产生关联并产生作用力。准确利用可产生不同的空间效果。例如，一个人在房间内，当这个人的身高与这个人到房顶的距离比例是6∶4时，即黄金分割比，引力适宜，就会使人感到亲切、和谐。当该距离比例大于黄金比例则意味这个人是高个子，引力感强，使人感到压抑、堵塞、拥挤，当比例小于黄金分割比，则是小个子，引力感弱，使人感到虚幻、高耸或松散、凌乱。

3.4.2 强化景深

景深就是场景内前后的距离，加强场景的深度感，可以有效扩大场景的空间感。

①直线透视

动画场景的空间结构是设计动画场景的基础，一切的物质造型表现都要建立在空间结构上，而场景空间的表现又离不开透视的形式与方法。透视就是将三维立体空间的物体表现在二维平面空间内，并能够展现出物体的立体感，现代动画影片会更多地模仿电影的空间感、镜头感，以达到生动逼真的镜头效果。透视也被认为是动画片的生命线，在从剧本到影片的转变过程中，每一幅镜头画面的表现都离不开透视，随着动画场景中透视的不断变化，产生感人、振奋的动画剧情。因此，利用透视营造动画影片的场景空间对于整部动画片的创作起着至关重要的作用。同一或同样大小的物体在不同距离上投影在视网膜上的影像大小不同，距离远的小，距离近的大，如图3-17至图3-19所示。

动画场景中的透视

②利用遮挡（前景的应用）

物体的相互遮挡是单眼或双眼判断物体前后关系的重要条件，如果一个物体被另一个物体遮盖了一部分，那么前面物体被知觉认定为近些。当镜头在运动时或对象在运动时，遮挡的改变使我们更容易判断物体的前后关系，如图3-20所示。

③利用光影

阴影不但是塑造距离和深度感觉的手段，也是构成立体感的重要手段。场景中的明暗、光亮或阴影的分布是产生空间感的一个重要因素。

例如，一个山洞隧道的空间，如果洞口处理得明亮，里面处理得黑暗，就会让人产生一种封闭、拥堵、恐怖而压抑的感觉，令人驻足不敢轻易进入。相反洞口暗，洞里亮、隧道空间就会显得很通透，有深远的感觉，而且有一种引导感，让视线有进入的欲

望。这时由于近大远小的透视关系的存在，所以明亮的区域越小，就显得越远，隧道越长，空间越大，如图3-21所示。

④多方向、通透感

为避免场景封闭造成的拥堵感，应有意的增加主场景中多方向、通透的空间效果，使主场景空间产生向四面八方的扩张感，让观众产生主场景空间之外还有空间的心理感受，从而强化场景的层次感和运动感，如图3-22所示。

⑤多层次、落差感

在场景设计中为了强化景深可以使用增加场景的垂直结构层次的办法，可以产生场景空间结构上的落差感，这样使场景的变化更加丰富，增加观影乐趣，如图3-23所示。

⑥综合设置

强化场景空间的三维立体结构，在设计场景空间时从横、纵、垂直方向做文章，综合全因素考虑，使场景空间复杂多变，从而可以强化景深，展现出更加丰富的场面调度。

⑦镜头组接

利用影视视听语言的特性来塑造空间的方法。宫崎骏的影片中，经常会看到这种方法的应用，我们可以称它为宫崎骏的"三镜头式"。所谓"三镜头"就是利用连续组接的三个镜头画面，表现出同一场面空间的三维立体的空间感。这种方式比较适合展现由许多单元场景组合在一起的，不能一目了然的，更复杂、更多变的大范围空间，如图3-24所示。

图3-18 一点透视场景与角色

图3-17 直线透视　　　　　图3-19 透视场景图

图3-20 利用遮挡的场景　　图3-21 利用光影的场景

图3-22 多方向、通透感场景

图3-23 多层次、落差感的场景

图3-24 镜头组接"三镜头式"

3.5 场景空间在动画影片中的作用

动画是电影艺术的一个特殊形式，既具有电影艺术的明显特征，又具有一般影视艺术无法企及的特点。其中，动画影片的绘画性是其独有的审美特性。动画电影虽然追求写实逼真的效果，但源自绘画的形式要素，从一开始就给动画艺术加上了浓重的形式美印迹。动画场景设计要研究造型规律，设计出富有艺术特色的动画场景。

3.5.1 塑造生动感

动画的场景就是画得再生动、再逼真，仍然缺乏真实的场景空间生动感。因为在真实的场景中，有潜在的空气感，即使一切没动，还能感受到场景中的立体、生机和动感。

动画场景只是一幅画，绘画功力再强的画家也不可能画出空间中的空气流动感，所以为了达到更好的效果，应将场景处理得尽量丰富多变且包含大量信息，使观众在欣赏影片的时候不会感到太单调，弥补场景生动感的不足。

3.5.2 营造神秘感

动画影片最适合表现的，也是最应该表现的就是幻想、魔幻、超现实的题材，这是由动画本身的超现实的逻辑特点决定的。观众希望在动画之中看到现实生活中无法看到的情境，所以动画影片在故事情节、表现手法、视觉效果等方面，尽可能地融入超现实因素，满足观众的审美心理期待。宫崎骏以及迪士尼的动画影片都很好地做到了这一点，如图3-25、图3-26所示。

图3-25 《圣诞夜惊魂》塑造生动感的场景设计

图3-26 《圣诞夜惊魂》塑造神秘感的场景设计

3.5.3 刻画危机感

复杂多变的场景空间创造出的危机感，是制造影片悬念的重要手段。场景结构越复杂、越立体、越多变，危机感越强；环境越危险观众越紧张、越好奇，悬念感越强。但要把握度，过于复杂也会造成繁琐炫目的后果。最恰当的场景设计就是在丰富的场景空间中，能最快地、最准确地传递出信息，突出主题、令观众在丰富生动的视觉效果中了解创作者的意图。

● **小结**

在动画场景设计中，场景空间形态的有效运用，可以决定故事主题风格和氛围，场景设计通过不同的空间形态让观众产生不同的心理反应，从而使剧情更富有吸引力和感染力。因此，利用好不同形态的空间元素，在场景设计以及推动剧情发展、突出画面风格和交代时代背景等方面都有很大的影响。

● **思考与练习**

1. 以空间的形态做危险不安定感的场景设计，要求突出场景空间中的紧张、压抑氛围，人物不出场。

2. 做矩形与圆形、椭圆形、三角形等任意形态空间组合的综合场景空间，突出场景空间中的甜美、温馨感。

第4章

动画场景中的色彩设计

▷ 学习提示

本章通过对动画场景色彩设计的基本概念,以及一些与色彩相关的设计原则的学习,让学生了解场景设计在实践工作中的重要性,以及功能和作用,理解学科的重要性。动画场景设计与动画影片创作的关系是本章的重点,理解场景设计的整体功能与基本设计原则。

▷ 学习目标

- ▶ 了解动画场景中色彩设计的基本概念;
- ▶ 掌握动画场景中色彩设计的原则;
- ▶ 理解色彩设计在动画影片场景创作中的应用。

▷ 核心重点

动画场景设计中色彩的功能、特性以及设计方法。

▷ 本章导读

色彩的世界是多彩变化的世界,它不仅给人以视觉的美感,更能从中看出人们的内心世界。动画场景中的色彩也有相同的作用,它不仅给我们呈现出一幅幅炫彩的背景,更是道出了缕缕的内涵。动画场景设计中主观色彩的运用,是动画场景色彩设计中刻画对象的基本能力,是提高动画场景设计效果的重要手段,主观色彩的训练,是学习动画场景设计事半功倍的捷径。

本章PPT

人类早在远古时期就希望能够用颜色表现自然中的美。用各种颜色的岩石或贝壳磨成粉制成各种不同色彩的颜料进行绘画。虽然在两万多年前就将奔跑状的野牛画在岩壁上，产生了动画的萌芽，后来有了动画片，由于技术的限制，很长时间内都是黑白色来表现的。黑白色大大地限制了动画的表现，人们只能通过夸张的造型和生动的情节去联想，很多情景的表述以及感情的渲染却没有办法表达出来。如今技术的进步，人们可以表现出物质空间中的各种色彩，从而更加贴切地表现出动画的含义。

在完成一个场景空间色彩的设计方案时，需要给场景定义一个严格的色彩方案，这有助于场景风格的确立。色彩方案是指对场景中显示的所有色彩的总体设置，增加的每一种颜色都与色彩方案的其他色彩有关。一般我们可以通过选择一套有限定性、一致性的色彩，设计一套动画场景的色彩方案，按照基调的主要颜色、辅助颜色、点缀颜色进行具体的色彩配置，并用这些颜色对场景中的元素进行上色。色彩、光影与空间形体造型的融合，能够在空间构成方面加强场景的艺术感染力，塑造出符合叙事需要的空间环境的气息，如规模宏大而嘈杂的未来城市，凄婉壮美的史诗篇战斗场景等。色彩与光影是体现意境主题空间的有力艺术手法，通过色彩、光影给人情绪影响的规律对场景空间的总体风格产生积极的影响，不同流派风格的场景设计都体现出某一倾向的色彩及光影的运用手段。

4.1 动画场景设计中色彩的心理联想

《小马王》

从色彩学的角度来讲，纯度高的色彩刺激性强，对视网膜的兴奋作用大，有前进感、膨胀感。纯度低的反之，有后退感、收缩感。在动画场景设计中色彩的明度高会使色光量多，视觉上刺激大，有前进感、膨胀感。明度低的；反之，有后退感、收缩感。暖色调的颜色有前进感、膨胀感。在动画电影画面中冷色调的颜色有后退感，收缩感。在不同背景衬托下，与大面积背景成对比的色彩有前进感、膨胀感。与背景弱对比或接近的色彩有后退感、收缩感。在动画影片《小马王》中，小马王与母马一起散步时，角色是土黄的暖色调，背景的色彩冷色调与角色有反差，同时会产生无形的前进感，如图4-1所示。

当时小马王的心情是喜悦的、快乐的。画面感是和谐的，是对幸福的气氛的一种真实写照。当小马王被捕时，漫天的大雪，表现出一种后退感。当时小马王内心沮丧，对生活失去了信心时整个画面是压抑的、悲伤的。色彩的前进感与后退感勾画出画面的气氛，更是衬托出角色内心的世界与情感。也可以说，前进色表现了角色内心的一种积极心态，而后褪色则是表现了角色内心的一种消极心态。色彩的色相、明度、纯度的不同代表着不同的心理感受反应。暖色系的色彩给人温暖、活力、喜悦、甜蜜、热情、积极、活泼、华丽的感受；中性色系的色彩给人温和、安静、平凡、可爱的感受；冷色系的色彩给人寒冷、消极、沉着、深远、理智、严肃、休息的感受。高明度的色彩给人轻快、明朗、清爽、单薄、软弱、华美、女性化的感受；中明度的色彩给人无个性、随和、附属性、保守的感受；低明度的色彩给人厚重、明暗、压抑、迟钝、安定、个性、男性化的感受。高纯度的色彩给人感觉鲜艳、刺激、新鲜、活泼、积极、热闹、有力量的感受；中纯度的色彩给人中庸、稳健、文雅的感受；低纯度的色彩给人无刺激、陈旧、寂寞、老成、消极、朴素、有力量的感受。有了这样的色彩情感暗示，我们在看动画片时就能感受到大面积的色彩明度纯度的变化，不仅仅是为了色彩协调、平衡，也是一种角色心理情感的暗示，用不同色彩表现出角色的

个性与性格。这样运用色彩可以帮助塑造角色的特点,也可以从色彩情感上的对比,表现出不同角色的性格对比。

由于色彩色性不同而代表着不同的情感。我们可以联想到不同的色彩含义,或是具体的物品,或是抽象的物品。色彩的丰富内涵也赋予了场景色彩丰富的含义。我们可以通过场景中色彩的搭配联想到一些抽象的情感或是一些具体的东西。同时,四季、味觉、音乐节奏感都可以用色彩的联想把它表达出来。其中,明度、纯度的高低,可以表达节奏的强弱。这在动画中的运用也很多见。例如,在动画片《埃及王子》的开头,装着婴儿的筐在水上漂流,水中的鳄鱼引起波涛汹涌。如图4-2、图4-3所示。

整个片段节奏强烈、紧凑、紧张。色彩偏冷,通过纯度、明度的变化,将色彩感定位在紧张、快节奏、收缩感上。色彩从侧面为情节服务,让人的视觉感与心理感达到极致。色彩的对比与调和也为表达情感起到了重要的作用,色彩的对比往往是为了满足视觉上的平衡。例如,《埃及王子》中的大片的红色给视觉强烈地刺激,它的背景中多用绿色与黄色,达到一种视觉的平衡。对比色较多,显得丰富但也繁杂,会表达一种烦躁的情绪,这在色彩动画中,往往很好地反映出角色内心复杂的情感,或是局势动荡、情况复杂。同色的对比与邻近色的对比较弱,给人感觉柔弱、单纯。对比色、互补色的对比强烈,给人感觉华丽、紧张。对比色的面积大小与位置关系的不同,亦能反映出不同情感在角色心中所占的比率大小。动画场景中色彩对比是很常见的,它从对比中渗透着不同的情感,衬托着人物的心理情感。调和的运用多为协调画面,给人视觉上舒适的感觉,它与对比色互补运用在动画中,可以减缓对比给人的刺激与紧张感。调和的颜色让人感觉平静、幸福。喜悦圆满的画面中有很多运用了调和的色彩。

图4-1　《小马王》中的色调对比

图4-2　《埃及王子》中装着婴儿的筐在水上漂流

图4-3　《埃及王子》低纯度对比场景

4.2 动画场景设计中色彩的创作技法训练

在学习动画场景设计时，色彩设计需要有针对性的、系统的训练，才能使学习更有效，更完整。

4.2.1 色彩的认识与感知训练

虽然动画场景在动画中，大多是配角的地位。但是仔细想来，没有一幅画面是脱离了场景而单独存在的，然而，画面全部是场景的情况却很多。如果单看画面中的场景，你会发现你不仅仅是在看动画片而是在欣赏一幅幅优秀的美术作品，其中色彩的作用功不可没。我们学习色彩绘画都是把学习正确的观察方法放在首位的，这里的所谓观察也是一种感知方式，是带有预定目的、计划、方法和有准备的感知，也就是说是进行有意识的感知，因此也被称为思维的感知。这样的感知要仔细地看，并竭力用最好的办法去感知客体中对主体有用的东西。

在色彩学习中的核心内容是强调色彩产生的条件，认为场景设计中色彩的产生要依靠光源色、环境色及物体自身的颜色综合而成。在色彩的对比上也要有一定的规则，亮部冷，暗部就要暖；在色彩的训练上比较强调作画过程的程序性，即通常先画色彩的大关系，然后再深入刻画，再回到大的色彩关系上来。色彩的空间关系，应理解为色彩结构上的位置关系，色彩的强与弱对比应根据画面的需要来分配，这就需要一种主观精神，一种主观的感知能力。动画电影是由一幅幅静止的画面组成的，有的场景一闪而过，在短暂的时间内线条的变化很难抓住人们的眼球，而色彩所营造的空间感、层次感，很容易在人们心中留下深刻的印象。

色彩虽然变化万千难以掌握，但不同的搭配却也给了人们丰富的视觉感受。日本动画场景设计师南鹿和雄笔下的场景就是很好的例子，动画电影中一幅幅细致的场景，总是让人过目难忘。在多部宫崎骏导演的动画作品中拥有大量田园风光的绘制，丰富的绿色让我们不仅看到了协调的美感，更让我们看到了很多细节，包括远处的树林和掩藏于树中的农舍都依稀可见，如图4-4所示。

图4-4 充满绿色植物的乡村小路

色彩的变化就是这样，有的若有若无、隐隐约约，给人们产生了一种虚渺的朦胧感；有的对比强烈、丰富繁多，让人们产生一种强烈的刺激感。根据脚本的需要，场景绘制师总是能把色彩淋漓尽致地表现在画面里，然后在最短的时间内呈现给人们。

4.2.2 色调归纳训练

学会概括色彩对设计动画场景来说是非常重要的，将画面色彩概括成块，使色块之间形成一种富有节律感的对比关系，给人一种简练、概括、鲜明、规范和整洁的美感，在实践中可以归纳出以下三种色彩概括方法。

4.2.2.1 化繁为简

动画场景设计的化繁为简是一个归纳统一和谐色调的过程，是把握色彩关系时不容忽视的环节。在色彩三要素中提取任何一种加以处理，以求得统一。制造画面协调，如将画面统一加大明度或降低明度，整体降低画面的纯度，使其成为色彩对比，或将动画场景设计的画面整体同一色彩倾向，可使画面色彩取得协调，从而使场景设计的主题鲜明，色彩基调一致。

4.2.2.2 整理有序

在动画场景设计中概括色彩离不开秩序，整理有序会使作品引人入胜、心悦诚服。相反则会浑浊不堪、一片狼藉。有序的概括色彩是为了突出作品的艺术效果与魅力。

4.2.2.3 适度夸张

动画场景中的色彩概括既要求统一协调，又要有变化和适度夸张，只有统一而无变化会使作品流于简单、呆板、肤浅、单调与乏味。只有变化而无统一则会使作品散乱、琐碎、喧宾夺主、画蛇添足等。因此，我们既要统一协调，又要变化丰富、具体鲜活，这样才能使作品完整统一、特征强烈，同时又细致耐看、生动灵气。统一可以借助夸大或强调画面中的某一元素，使其成为画面中占绝对压倒优势，以形成画面的主调。在此前提下，细节的适度夸张可以激活场景设计的色彩内在张力，让局部出现亮点，真正做到"尽精微、至广大"。

4.2.3 色彩概念图的设计

动画的色彩是根据整体美术风格的定位进行统一的考虑。整体色彩风格的统一是根据动画的表现内容、风格来决定的。由于每个国家，每个民族都有自己独特的审美倾向，从各国的艺术、文化和历史中总结出来，从而形成丰富多彩的设色规律。西方动画注重现实光色与明暗，是在现实的色彩基础上进行夸张，与他们的绘画风格相一致。中国学派的动画场景设计与我国传统水墨画、金碧山水绘画一样，着重以色抒发情思、创造意境、不求写实。因而中国动画的场景设色，往往与客观事物的色彩有着很大区别，是主观性极强的一种审美处理方式。

除了每个国家，每个民族都有自己独特的审美倾向外，动画色彩也主要根据情节的需要，他们往往运用整体画面所形成的色调来达到预期的艺术效果。例如迪士尼动

《攻壳机动队》

《哪吒闹海》

《八仙与跳蚤》

《狐狸打猎人》

画《狮子王》中，小狮子出生，大地一片温暖的色调，表现情节中喜悦欢快的气氛，如图4-5所示。

在动画电影《攻壳机动队》中一出场，整个画面就呈现出阴暗的冷色调，表现一种压抑悲烈的气氛，如图4-6所示。色彩的基调取决于处理主题的风格。色彩基调运用是整部作品保持视觉的整体与统一的关键。如何正确地运用色彩的问题实际上也就是如何正确理解剧情问题。只有将剧情理解透彻，才能更好地用色彩表现整个故事的情感。

动画电影中场景设计的色彩表现，可以分为以下几类：

①写实型

真实地再现人物、环境和事物之间的色彩关系的条件色造型。例如，动画电影《听到涛声》中的场景空间，就用了接近真实的色彩来进行角色造型，如图4-7所示。

②固有色造型

不受时间、环境影响引起色彩变化的。例如，动画片《哪吒闹海》中就使用单纯的固有色场景色彩进行创作，如图4-8所示。

③装饰性色彩造型

根据影片风格使色彩装饰化、理想化的。例如，动画剪纸片《八仙与跳蚤》中的极富装饰性的色彩造型，美术片《狐狸打猎人》中植物和环境的色彩造型都是与自然界的色彩有一定区别的装饰性色彩。

④表现性色彩造型

抛开色彩的客观性，纯以主观情感为基础，用色彩表现内心的。例如，电影《狮子王》中辛巴的居住环境，其色彩表现明亮，这与刀疤居住的没有阳光、灰暗的山洞形成了强烈对比，借此来表现了两个人物内心的不同，如图4-9所示。

图4-5 《狮子王》中小狮子出生时温暖的色调

图4-6 《攻壳机动队》中阴暗的冷色调

图4-7 《听到涛声》中写实的色彩设计

图4-8 《哪吒闹海》中固有色场景的色彩创作

图4-9 《狮子王》中刀疤的居住环境

- **小结**

　　色彩是丰富变换的，但它也有着规律的色彩变化。了解了色彩的内涵，就能更好地了解动画中色彩的作用。场景中的色彩是复杂丰富的，需要绘制师精心的将角色情感与故事情节的发展等多方面因素进行融合。动画场景中的色彩虽然起着衬托辅助的作用，但是对于动画的深度与呈现出的效果有着不可小觑的作用。

- **思考与练习**

　　以色彩为设计核心做两个场景设计，分别表现"悲伤"和"希望"。

第5章

动画影片光影的应用

≫ 学习提示

本章通过对动画场景光影的模拟及产生的效果分析,以及光影知识的设计学习,使学生了解场景中光影设计在实践工作中的重要性以及应用方法。动画场景设计中的光影界定,实现真实光影的模拟是本章的重点。

≫ 学习目标

- ▶ 了解现实生活中光影的界定,不同光影带给人们的不同感受;
- ▶ 掌握场景设计中光影创作的原则和方法;
- ▶ 理解场景中光影设计与剧情发展的关系。

≫ 核心重点

动画场景中光影的功能和设计方法。

≫ 本章导读

动画技术的发展离不开光影的应用,它的应用让动画能够持续发展,让动画的优势得以展现。光影应用虽然是虚拟地展示,但它同样有层次和视觉差及趣味性的展现,并且与其他场景展现不同的是,动画有它独特的艺术价值。本章主要对动画场景设计过程中光影的运用进行了分析。

本章PPT

动画场景的空间营造，场景的总体气氛是空间的总体风格，是形体造型、空间体量和色彩光影整合运用的结果。因此，要求动画场景设计师不仅应具有较高的综合设计素养，而且应具有空间气氛营造中对这四方面的协调控制能力。动画场景设计师应从个人的生活环境、影视或其他可视化的素材、历史场景、神话甚至梦中，去寻求动画空间场景设计的灵感和素材。

5.1 光影的概念及原理

5.1.1 光的基本特征

现实生活中的各种光影使人产生不同的生理和心理反应。在艺术创作领域中，不同的光影也具有其自身的、特定的象征意义，动画影片中的光影设计多来源于对真实世界的模仿，以便让观众通过经验融入情境当中。因而，动画创作者往往通过客观或主观的光影与景物在画面构图中的巧妙配合和变化达成平衡，使观众看到画面中形态的存在，并且通过观众的视觉，引起心理上的领悟和思想情感上的共鸣，从而达到渲染气氛、传达创作意图的作用。

动画影片中光影的来源主要分为自然光和人造光。自然光会根据表现时间、天气、光线照射的角度、被照射物的反光程度等因素的不同而形成多种光线下的造型，而人造光的设计则可以更加自由、主观、富有想象力。因此，在了解了光影的基本特征后，才能在动画影片制作中充分运用这一要素，正确地把握和运用光影，对动画中的人物及物体、场景等给予更多的表达空间，并且能展现给观众一般情况下无法表达出的惊人的光影效果。

5.1.2 光影的情感特征

光影在视听语言中属于"感性的"视觉符号，是一种抽象的视觉语言，而人类天生就具备对光影的敏锐感知与联想能力，从而使它具备了心理联想的特性，能唤起人们不同的情感体验。人们的各种感受，如浪漫、安静、活力、恐惧、嫉妒等情感都可以在光影设计中找到匹配的触动点。不同的光影对应着人们不同的情绪，影响着人类的心理和生理变化，带给人们不同的心理感受和暗示都是不同的。因此，光影的心理联想可以引发相应的情感体验，这也正是光影设计在动画艺术中的魅力所在。例如，雨天使人忧郁、晴天代表开朗快乐等。而逆光容易使人产生恐惧、诡异的感觉，顶光通常用来表现伟大、神圣的氛围等。所以，动画片中所需要的各种情绪氛围的设定，都可以通过光影的准确运用来表达和渲染。

5.1.3 光源的角度

光源一般可分为顺光、侧光、逆光和顶光。顺光是光线从角色或物体的正面照射。可以把角色或物体完全照亮，是影片中最常使用的光线方向。如果顺光的光线太强，则会使被照物变得平板，为了增加立体感，通常还会在其侧面与背面补上侧光和逆光。只以侧光或逆光来照射一个角色或物件时，通常具有特殊的叙事目的。而逆光是为了突出角色或物体的轮廓。顶光则类似于阳光的照射，可以用作强调角色或物件的动

作、位置等。

　　鸟瞰镜头的目标点低于摄像机镜头，因而形成一种俯视的效果，这样的镜头下画面的视角更广，包容性更强（图5-1）。动画片制作过程中鸟瞰镜头往往被运用在动画故事的开篇，这样气势宏大的视觉空间效果不仅可以很好地展示动画场景的整体面貌，更会给观众极强的带入感。如图5-2所示，《里约大冒险2》的片头，导演运用推镜头使镜头画面从海平面逐渐推升成为鸟瞰的视觉效果，镜头持续摇移推进到岸边欢快的人群中作为开篇。这是一种典型的运动机位镜头，这样的镜头画面环境、角度、色彩、景别，以及空间透视关系与变化更具有韵律美。岸边摇晃的射灯、船上的霓虹灯、楼体窗口透出的灯光均为暖色调的黄色柔光。柔光多数都是用来缓和暗部与亮部交界处的生硬感，柔光给人带来亲切感。随着镜头运动最后定格在欢快的人群中，柔和的灯光伴随着具有地域特色的桑巴舞曲，无一不彰显出宏大的空间感和欢快的场景氛围。

《里约大冒险》

图5-1　鸟瞰镜头下的场景

图5-2　《里约大冒险》场景设计

5.1.4　动画片中光影的特征

　　作为视觉艺术，动画艺术是以运动的形象所表现的造型艺术，动画的特性在于它的运动性。因此，动画影片中的光影同样具备了运动这一特性而区别于其他视觉艺术形式的光影表现。动画影片中的光影是层次分明的、富于动势的。它处于不断运动的状态中，因此，动画影片中的光影与油画比起来，更接近于音乐，它是视觉的音乐。动画艺

术的光影与音乐的共同特点在于作品在时间运动的流变过程中，表现出旋律与节奏的强弱、高低与快慢，以及在欣赏过程中产生的丰富联想，并以此来表现作品的主题与格调，揭示作品的内在矛盾与冲突，营造环境的气氛与情调，抒发人物的情感波澜。

在动画影片中，音乐和光影是互相联系的，而不是孤立的。动画艺术的综合特性决定了动画光影在动画语言系统中与其他视听语言元素有着相互依靠的密切联系，在这种相互联系的运动中，光影在影像中获得意义与价值，从而生成作品"语境"关系。在动画片中光影的运用是很有讲究的。在设计时，创作者会假设一些光源，使这些不同角度的光源照射到物体上产生不同的效果。在迪士尼动画片《海底总动员》中，当两个角色（尼莫的父母）在彼此嬉闹时，阳光穿过深深的海水，整个场景光线明亮，给人以欢快、轻松自由的感觉；而在遭受大鱼袭击后，光线变得很暗，场景变黑，给人以压抑、恐惧的心理，同时也强化了角色内心的哀伤情绪。因此，动画片的光影是一种创作者和观众的视觉生理和心理的外化表现，是影视语言最外在的艺术表现形式之一。光影的视觉效果越强，人们对画面的心理效应越深刻，画面对人们的精神作用越持久。动画影片中的光影比绘画上的光影更注重整体性和倾向性。

《海底总动员》
尼莫父子的光影

《海底总动员》
鲨鱼的光影

5.2　场景动画漫游中影响光影效果的因素

通过观察我们会发现场景中不同的材质、灯光和模型所展现的视觉效果不同，因此会对整体的空间效果产生影响。材质和灯光在动画场景漫游中是主要的视觉要素，它们可以很好地用来描述影片中的主角形象，烘托气氛，营造出完美的空间效果，运用视觉语言把故事情节传达给观众，使人们享受到更好的视觉体验（图5-3）。视觉体验恰恰又是通过影片给观众留下的视觉感受与心理感受，不仅仅能满足观众在视觉上的要求，更能影响观众在审美角度上的心理变化。现如今，用来制作三维动画的软件有很多，其中3ds Max使用率最高。它的制作方法相对简单、更容易上手，因此应用的人群多。以下将通过3ds Max软件中的应用进一步分析影响场景动画视觉效果中的光源与阴影两种主要因素。

图5-3　雨天场景光源效果

5.2.1 灯光因素

灯光和摄影机是3ds Max中重要的组成部分，模型和材质设置完成后，主要通过灯光和摄影机对模型做最后的完善。在3ds Max中不同的灯光类型、不同的光源方向在场景中所产生的效果不同，而相同的灯光类型在不同的渲染器下也会产生不一样的效果。这就要求在制作过程中根据不同的故事情节发展对场景内的灯光进行反复调试。光源是用来打造动画场景的光环境，所处的场景不同，布光的方式也就不同。

对场景进行布光前首先要设置渲染面板分辨率设置和选定渲染器。在3ds Max中我们常用V-Ray渲染器对场景进行渲染。场景中通常使用三点光源来对物体提供照明效果，在前文已提到如何确定场景中光源的位置，下面通过对室内外场景的布光方式对不同的光源进行剖析。在对室内场景进行布光时，首先需要确定场景表现的时间，时间不同，自然光照射到室内的光线角度及颜色阴影都会不同。

模拟太阳光线照射到室内的光线，常用目标平行光，通过不同的视图画面对灯光的位置进行变化，点击需要调整的灯光后进入创建面板进行参数设置。此时设置需要选择"V-Ray阴影"，如果需要模拟午后的阳光，灯光的颜色需改为较浅的暖色并将倍增值改为0.7，主光源的基本参数设置后，通过小图渲染发现无法体现出我们想要的场景效果，因此需要在窗口处添加一些辅助光源，使用的灯光类型为泛光灯。

灯光是人们认识客观存在事物的必要条件，事物要在灯光的照射下才会显现出它的明暗面，而物体的明暗不仅能够反映出客观存在着的物体的整体形态，更加能够改变其现实存在的形态，使得人们产生视觉上的假意表象和幻觉。场景动画漫游的灯光与我们做的普通效果图灯光是不同的。效果图中镜头是静止不动的，我们只需要考虑单个镜头中灯光的效果；在漫游动画中镜头是动的，需要从不同的角度进行展示，因此对灯光的要求就会不同。与此同时，我们还需注意到不同软件间的配合应用，例如在3ds Max中的天光和区域网在其他一些软件里是不予支持的。

5.2.2 模型因素

场景模型是动画制作的基础。场景中对于模型的创建也有一定要求，在制作模型初期要对镜头画面中重点展现的物体进行细致制作，其他的陪建体在不影响整体美观的情况下尽可能减少模型的段数和面数。制作一个比较复杂的场景时，由于场景内的模型过多会导致计算机的运转速度缓慢，因此，我们要减少场景中模型的面数，镜头涉及不到的模型可以将其隐藏。

5.2.3 材质因素

当场景内的模型制作完成后可以进行主体材质的细化，总体来说材质就是物体的视觉和触觉。在三维软件中材质编辑器用来调制事物的属性，其中包含模拟事物的色泽、漫反射、折射、透明度等。拥有了如上述所说的这些属性，我们可以在虚拟动画漫游中更真实地模仿真实世界的事物，甚至可以更玄幻、更逼真。在3ds Max中材质的属性都是模拟现实世界中的真实事物，要想使镜头画面看起来更逼真就要调节控制好材质的各项参数。不同类型的材质均有它特有的参数，但它也不是一成不变的，应根据剧情的需求对相同材质作出调整。因此，可以通过相同材质的不同视觉效果对场景内的物体进行区分。

图5-4 《超能陆战队》中玻璃门折射细节设计

在场景制作中,材质与光照均起着关键的作用,它们的好与坏直接影响整部影片的效果。它们之间是相互作用、相互影响的关系。材质调制得再好,没有相匹配的灯光照射也突显不出材质的完美效果,不同的材质也会影响着同一束灯光照射的效果(图5-4)。场景空间中随着灯光的强度、照射角度等不同的因素影响,相同类型的灯光照射在物质上所显现出的效果不尽相同。

5.2.4 镜头因素

在制作动画场景漫游时,由于场景中的物体是静止的,因此需要对虚拟摄像机镜头进行设置移动来掌控镜头画面的节奏,促使镜头画面产生不同的视觉效果。镜头的运用对于场景空间的表现是至关重要的,它关系到镜头的类型选择、组装、景深计算以及镜头与镜头之间的切换。每一处场景都必须用虚拟镜头来替换语言表现所要阐述的内容,而镜头的语言要用摄像机来达成,因而摄像机不仅仅可以改变镜头画面,更可以通过设置运动轨迹来控制故事发展的整体节奏。计算机软件中摄像机与现实世界中的摄像机拍摄方式本无太大差异,在场景动画中摄像机的拍摄调节方式可以借鉴影视作品中摄像机镜头的使用技巧。拍摄过程中主要调节的是镜头大小和焦距的长度。镜头的尺寸是用来描绘镜头大小规格的单位,焦距的长短取决于镜头的角度、视线、景深范围的规格,并影响现有物体之间的透视关系。动画场景漫游是运动的艺术,在运动中体现场景内物体及其周围环境的美感,漫游过程中摄影机镜头是运动的,在运动中展现故事的环境及其场景。

动画场景漫游中不仅仅镜头是运动的,其中的植物、人物及动物都是运动的,随着镜头的运动,场景中的光线也会产生不同的变化,场景空间效果也会有所不同。因此就需要对不同的场景需求以及所要表现的主体内容结合灯光与场景内事物的不同特点对摄像机进行调试,以此达到既定的效果。在三维软件中,虚拟摄像机镜头的运动方式可以根据实际效果需求进行修改,虚拟摄像机镜头可以模拟真实的场景空间,因此镜头运动方式可以参考影视拍摄中镜头运动的技巧。

鸟瞰镜头下的场景由于视角广造成镜头中展示的模型较多,鸟瞰镜头的角度是从场景的顶部进行俯视,它的视角更广。在这样的视觉效果下更易于发现场景中模型的错误及模型的视觉死角。如果要对场景内某一部分的事物以特写镜头展示,

需要对镜头下的模型进行细致制作。场景动画漫游中的鸟瞰镜头,是对整个场景进行漫游拍摄并非单个事物,因此摄像机镜头所能拍摄到的模型要尽量减少面数和段数,在不影响整体空间效果的情况下尽量简单化。为了提高制图速度,我们可以将场景中的树木进行简易制作,让它以十字插片的形式体现在场景中。插片式的植物模型虽然可以减少场景中单棵植物模型的面数,但同时它也有一定的局限性,其中也存在一个很大的视觉盲点,这样的树木模型不能够俯视,在俯视的情况下所有的树木都是扁的。想要解决类似的情况,就要在水平方向加上一个横向的锥形插片,附上材质后可以根据场景中实际镜头效果需求对其形状进行编辑,如此一来俯视镜头下的插片植物就有了立体感。

5.3 光影在动画场景漫游中的应用策略

5.3.1 不同环境下的灯光设置

三点布光基本设置

三维动画中布光设置方法大多来源于对现实照明的模拟。动画场景中基本的布光方式通常运用多角度打光的形式对其进行全方位的氛围渲染。制作过程中主要运用的是三点布光法,而所谓的三点布光即主要光源、辅助光源和逆光源。

光源的亮度决定场景的明暗,制作中通过对场景中虚拟光线的设置运用来展现动画短片的环境氛围及故事情节 灯光是镜头画面中传递讯息与物体造型的基础。3ds Max中包含八种标准灯光,因此在不同的空间环境中想要得到特定的场景空间效果,首先需要选定用什么种类的灯光,然后再对这个灯光参数进行设置,同时需要注意灯光光圈的大小、颜色、照射点与主体物之间的距离及阴影的设置。例如,在制作日景阴雨天场景时,首先选择一张符合阴雨天气的贴图制作一个球体天空,然后在场景内创建主光源灯光。在制作球体天空时由于需要实体观看天空效果,此时的自发光要求调到100,在给模型赋予材质时,要注意选择模型的UVW贴图修改器并且选择圆柱形,这样球体天空才会看起来更加真实。对场景进行照明时,首先要确定场景中主灯源的类型及其所照射的范围,范围与场景中灯光和影子之间有着密切的关联。注意观察我们不难发现,无论是在影视作品还是三维动画作品中,为了突显主题都会对其他的场景物体做虚化处理,而调试灯光的聚光区范围正是起到这样的作用。场景动画漫游中我们大多会选用平行光灯作为场景中的主要光源。平行光灯由两个不同大小的光圈组成,内部光圈为聚光圈,在聚光圈之内的物体不仅仅能被照亮,还能对其阴影进行细化,外部光圈为灯光照亮的区域范围。在主灯源范围内,距离镜头近的物体影子要制作细致些,最远的可以进行简单处理,在光源范围内却没有在镜头范围内的影子我们可以不进行处理。由于平行光灯的聚光范围是可调节的,因此可以根据场景的整体空间效果需要进行调试。在任何场景内只做一盏灯来照亮整个空间,视觉效果都会看起来比较单一,缺少真实感,因此还需要补充更多的灯光进行辅助,使得场景达到预期效果。辅助灯光建议采用全局光进行制作,它可以模拟天空光对建筑的影响并将环境光进行分层,这样可以照亮建筑物的立面。此时的泛光灯颜色要与主光源的颜色相同,并且泛光灯的开始数值一定要为0,这样可以避免场景中出现曝光的现象。

夜景的灯光设置与日景的灯光设置有所不同,在3ds Max中如何模拟夜晚光线、怎样设置好灯光的参数是建筑动画场景制作中的重要知识点。制作好模型后开始对场景进行布光,夜景空间与日景空间同样需要先制作一个夜间的球体天空。在日景中运用平行

光灯来模拟阳光照射，主光主要是模拟太阳光运用它来分辨出场景内大的明暗关系。而天光也就是环境光，主要是模拟天空光对场景的影响。在夜晚场景中通常会运用目标点聚光灯或者泛光灯来影响整体空间效果。目标点聚光灯会产生一束锥形的光照区域，在灯光照射范围外的事物不会受到这一束光线的影响，目标点聚光灯有两个可调节的坐标，具有很好的方向性，因此可以很好地模拟夜间场景中路灯、车辆等事物的光线以及建筑外部墙体的地灯。因此在不同动画场景中，需要对场景氛围进行分析并采取不同的布光方式来展现整体的空间效果，并且要对动画短片的整体节奏进行把控。

5.3.2 透明贴图材质的影子表现

在三维软件中，透明贴图就是含有透明通道的贴图。制作大的场景尤其是大的宏观镜头，在不影响整体空间效果的基础上，需要提高计算机制作速度时，场景中的树木一般都采用多个插片的方式制作，并给予它透明贴图，这样可以减少仿真树木的面数和模型的段数而且减轻计算机运转负担。以下详细介绍插片树的具体制作方法及在不同镜头视角下模型所要做出不同的变动。

三维动画场景中插片树的制作通常需要赋予模型透明贴图，树的模型制作好后需要准备好两张树的贴图，一张彩色贴图、一张黑白贴图（两张贴图一定要选取同样的一棵树，树干要是直的）。处理贴图时我们一般采用Photoshop软件，在这里我们可以调试好尺寸，在修剪边缘时尽量裁剪整齐，这样不仅仅可以省时还能让渲染出图的效果更理想。进入3ds Max工作界面制作好交叉插片模型，把多个插片结合到一起形成一个交叉的网格模型。树木模型创建完毕就需要给模型附着材质，打开材质编辑器选择一个空的材质球，由于我们需要插片的每一面都有图案，所以需要勾选2-side（双面）选项，打开贴图通道将之前准备好的两张图分别给Diffuse Color（漫反射）和Opacity（透明度）通道，其中彩色图片给漫反射通道，黑白图片给透明度通道。在3ds Max软件中阴影的设置有很多种，其中Shadow Map（阴影贴图）是我们在制作室内外效果图时经常应用的，它的渲染速度快但是由于贴图阴影看起来比较死板，需要在出图后进行后期修图。为了使场景空间更加真实，我们往往选用Ray-traced Shadows（高级光影跟踪阴影），这个阴影渲染速度较慢，但是出图质量好，影子看起来更加真实，边缘是虚化的，不生硬。全部设置完成点击渲染图标，我们即可看到一棵模拟真实树木的模型。

在给透明物体赋予贴图时，通常会再赋予其光线跟踪贴图。光线跟踪贴图主要放在反射或者贴图的通道中，它的原理是通过计算光线从光源处发射出来，经过反射，穿过透明物体发生折射后再传递到摄像机处，然后计算机会推算出所有的折射和反射结果，它要比其他一些反射与折射贴图看起来更真实。

5.3.3 三维场景中灯光、材质、摄像机的配合运用

一部优秀的动画作品在制作过程中，要注意场景中灯光、材质及镜头的配合应用。例如在动画场景中玻璃材质和水的材质是比较难设置的，这两种材质的质感表现很大程度上可以影响画面的整体效果。在不同的场景中由于光源的照射方向不同、亮度不同，以至于透明材质设置会有所不同，这些都需要根据剧情的发展，所描述的故事情节的时间段、天气变化以及摄像机镜头的漫游变化，使整个场景空间效果发生改变。生活中我们发现同一扇玻璃橱窗的折射率相同，但是早晚看到的折射率却不同。

在日光的照射下人们会更容易看清橱窗内的事物，此时反射率较低。夜晚来临时，室外的场景变暗而在室内没有布灯、折射率不变的情况下受到路灯的影响，此时玻璃的反射率高，因此我们可以通过玻璃看到其他事物的投影。此时咖啡店的灯光是关着的，街道被路灯照亮，受灯光的影响我们可以通过玻璃的反射看到阿姨的开门动作。虚拟场景中的玻璃材质是对现实世界中玻璃的模拟，因此在制作短片时我们需要针对不同的场景氛围对场景中的材质进行参数变动。要获得好的视觉空间效果需要灯光、材质与镜头之间进行完美的搭配运用，我们既要注意三者间的关系，又要注意与所需的空间效果进行比对调试。

现实生活中我们会发现，同样的玻璃材质向阳面的窗户要比暗面的玻璃透明度高，折射和反射度低，从外部往内部看清晰度更高。不同的动画场景所要表现出的空间效果不同，突显出的主体也是不同的，当影片主要表现为外部空间镜头并且不会长时间定格在建筑窗户特写时，可以给玻璃材质一个贴图，这样会省掉因为玻璃材质的折射率过高给计算机带来的很大的计算压力。

5.3.4 镜头移动时"光影"虚实的效果表现

镜头就如人的眼睛，镜头中的物体、光源的摆布、材质的调试所创造出的空间效果都是运用镜头来察看的。通过观看影片我们会发现，在日光场景中镜头相对静止时，镜头内静止的事物影子不会发生变化，而发生位移变化的事物阴影在运动的过程中越靠近摄像机镜头其阴影部分越深，当远离摄像机镜头时其影子也会随之减淡，影子的形态也会根据光源的方向而发生改变，如图5-5所示。

《超能陆战队》

小宏和大白在夜间的胡同中奔跑，此时场景是由路灯等人造光线对其进行照亮。由于路灯的光线呈散射状，光线朝四处散去，因此夜晚垂直站在路灯下我们会发现有多重的影子在脚跟部重叠，而影子却向不同的方向散射形成了虚实交叉对比。由于图片场景中小宏与大白在镜头画面中向不同方向移动，影子会跟随他们移动并产生虚实

图5-5 《超能陆战队》中的光影效果

变化。相比较场景中的建筑物是静止不动的，形成的影子相对颜色较深，带来极深的立体空间感。

阴影不仅可以增加物体的立体空间感，还可以对场景内事物的主次关系进行区分。主体事物的影子要比参照物的影子重，与镜头之间的距离越远暗部越可以虚化，为不影响计算机运转速度，非关键事物的阴影可以不在场景中体现。三维计算机软件中摄像机拥有超越现实摄像机的能力，它设置起来更加简便，其中包含两种摄像机类型，一个是目标摄像机，一个是自由摄像机，两者均有各自的优点与缺点。自由摄像机并没有准确的目标点，因此要比目标摄像机更难调试镜头画面的方位。在方向上，自由摄像机不分上下也就没有方向上的限制，因此更适合应用在动画片拍摄。摄像机镜头移动时虽然不会对场景中的灯光、影子产生影响，但是调试摄像机景深参数会让场景的虚实效果产生变化。在场景漫游中我们经常通过调节摄像机的景深来营造背景虚化的视觉效果，虚化后使得整体空间效果更逼真。

5.4　动画片中光影的作用

5.4.1　光影对动画片场景设计中空间感的影响

在进行动画片场景设计时，要注重光影对场景空间感的营造，因为它是塑造空间纵深效果的重要手段之一。光影的存在，往往能形成一种具有特殊视觉效果的构图，其本身具有极其不确定的轮廓和空间，这就对整个画面构图起到了非常灵活的调节作用。我们的眼睛之所以能看到丰富多变、五彩斑斓的世界，就是因为有光的照射，场景的空间感、立体感、结构、层次等都需要光影的展现，光照所产生的阴影也可以在很大程度上弥补构图上的不足。阴影不但是塑造距离和深度感觉的手段，也是构成立体感的重要手段，而场景中的明暗、光亮或阴影的分布是产生空间感的一个重要因素。例如，宫崎骏经典动画片《龙猫》中的场景，小月和妹妹小梅在雨中等待坐公车下班的父亲，路上已没有行人，天色越来越暗，这时路灯亮了，从高处照射下来，形成顶侧光的效果，小月和小梅周围的空间马上亮起来，黄色光影丰富了中景部分，增强了空间的层次，而且营造出一种暖意。光影对于空间的塑造还体现在电影语言的应用上。它能直接地参与动画片的空间调度，给观者的心理一种强制的暗示，指引观者去体会创作者的意图。

5.4.2　光影对动画片营造气氛的影响

动画片的气氛感其实就是指观众在看到镜头画面后，会因为光影设计在心理上产生的某种特定的情绪，是动画影片吸引观众的有效手段。它可以为镜头画面增加有情调，帮助故事突出主题。一部好的动画片故事脚本和人物造型一经敲定，就要着手创造片子的氛围，确定该场景发生情节的具体环境、气候、时间等因素。其作用相当于确定一幅画的色调，非常重要。沉重的题材适合配以凝重深沉甚至是诡秘的光影，而轻松愉快的故事就应该配以明快鲜亮的光影，梦幻或是离奇的情节则拥有绚丽斑斓的光影，等等。适当地选择时空背景会因为其光影造型的特点，增加画面的意境与情调，以便"借景抒情"，从而加强角色内心的情感表达。例如动画片《小鸡快跑》中，金洁和洛奇两个角色夜晚坐在鸡舍的屋顶上，以月夜作为大的环境，月光从两个角色背后照射过来，营造出安静、浪漫抒情的场景氛围。《千与千寻》中，千寻按照小白说的话，来找锅炉

爷爷，在进入锅炉房的时候，从里面门洞中映出闪烁的火光和晃动的古怪的影子，使得观众产生强烈的好奇心，产生迫切进入的欲望，但又害怕进入的感觉，准确地制造出锅炉爷爷和锅炉房的神秘感。

5.4.3 光影对动画片角色刻画的影响

使用光影来刻画角色是推动剧情、巧妙叙事的最佳方法，虽然其作用十分微妙，但运用得恰当，可以起到画龙点睛的作用。照射在角色身上的光影，其基本作用是用来突出和塑造出造型的线和面，创造出角色形体的深度与体积感。在一些特别的情况下，夸大光照的强度或照射角度，则可为角色的身份地位、内心情感的表现增加戏剧性的效果。例如，迪士尼动画片《狮子王》中，我们可以清晰地看到两个角色在光影处理上的不同，辛巴总是在阳光中出现，而刀疤的出现始终在阴影中。同样是《狮子王》中，在辛巴的庆典上，当拉菲奇举起刚出生不久的辛巴站在只有国王站立的荣耀石上时，刺眼的阳光穿过厚厚的云层直射在辛巴身上，显示了辛巴作为未来国王高贵的身份和地位，为影片增加了戏剧性的效果，如图5-6所示。

另外，光影在突显角色动作方面也可以起到意想不到的效果。动画影片中的光影设计有时如同戏剧舞台上的灯光设计，除了照明之外，有个更重要的功能就是"聚焦观众的目光"。在偏向表现主义风格的动画片中，我们经常会看到，创作者会通过制造戏剧化的光影对比，用最夸张的形式来突显角色的动作，使观众的目光集中在重要的细节上。

图5-6　《狮子王》中辛巴的庆典

- **小结**

　　动画技术的发展离不开光影的应用，它的应用让动画能够持续发展，让动画的优势得以展现。光影应用虽然是虚拟地展示，但它同样有层次和视觉差及趣味性，并且与其他场景展现不同的是，动画有它独特的艺术价值。通过光影的这些表现手法，我们很容易在一场动漫中安排情节，好的光影表现，如阴暗变化，能构建一个抑郁的、忧伤的画面。光影的明暗对比也能够对动画场景的塑造起到很好的效果，不同的阴暗程度、不同的光影表现给人的冲击、视觉上的重量都是不一样的，所以能够给人带来场景中的平衡感、整体感。总之，在动画场景的构建中，光影的运用是很重要的，了解光影的表现，掌握好光影表现的特点，搭配好色彩，合理地运用光线，就能使我们的动画场景制作产生出人意料的效果。

- **思考与练习**

　　设计"回忆"为主题的场景，以光影设计为主要设计元素。

第6章

动画场景中的自然现象及烟雾设计

❖ 学习提示

本章通过自然现象的基本概念,以及一些自然现象的表现形式的学习,使学生了解自然现象在影片中的重要性,以及在影片中的绘制方法。自然现象与剧情需求的关系是本章的重点。

❖ 学习目标

- ▶ 了解自然现象;
- ▶ 掌握各种自然现象的绘制方法;
- ▶ 理解自然现象与剧情的需求。

❖ 核心重点

自然现象的绘制方法。

❖ 本章导读

自然现象有许多不同的元素,概念非常广泛,它是在影片中除了人物之外的广泛元素,形态复杂,还包括许多不同的表现形式,起到丰富影片层次的作用。自然现象的创作是多元化的,融合了自然现象的不同形态。

本章PPT

6.1 自然现象在影片中的作用

6.1.1 自然现象的表现

自然景观是天然景观与人为景观自然方面的总称，包括：山水环境、动植物景观和天象景观。山水环境与动植物景观是体现地方特色、民族特色与风土人情的重要场景；天象景观则包含雾景、雨景、日景、夜景等艺术化塑造。自然景观通过山川河流、湖泊大海及生物环境等自然界现象来体现空间景观特征。

自然现象的运动形态在生活中随处可见，在动画艺术作品中也是经常以运动的角色内容和气氛形态出现，对剧情的发展、渲染画面的情绪气氛起着重要的作用。自然现象的运动形态十分丰富，有些自然现象的运动方式无法寻求到它的运动规律，因为我们很难用自己的眼睛体察到它的基本规律，甚至是看不见摸不着的无形影像。本章介绍一些常用的自然现象的基本运动规律，我们可以从这些方法中学会如何运用动画技巧，去归纳和总结出我们未知的自然现象的基本规律，并灵活应用在动画艺术作品的创作中。

6.1.2 自然现象与剧情需求

《星球大战》

剧情指的是一部动画故事的经过与变化，动画场景的所有制作都是围绕剧情展开的。场景指的是电影或者动画里面出现的故事场面与情景，为突出和渲染剧情而存在，这两者是相互依赖并且相互制约的。一段精彩的剧情可以让场景设计者展开想象，发挥更大的空间。在动画场景的创建中，依据动画剧情的需求，自然现象起着关键性的作用。首先，任何动画的场景设计都需要有鲜明的时代背景与地域特色。这个时间性与地点性，可以是真实的也可以是虚拟的。如电影《星球大战》，完全虚拟了一个全新的世界，也明确了时间性与地点性，这样使得场景同样真实可信。在剧情跌宕起伏中，自然现象的加入，使得整个影片更加有感染力，如图6-1所示。

自然现象在动画作品中对于烘托气氛、突出角色表演都起着重要的作用，它是场景和角色的辅助，它依托在场景之上，由角色的表演带动它的表演。有时，属于角色的一部分，因为它具有表演的功能。例如，在二维动画短片《少年与箱子》中，场景设计的剧情依据现实生活中发生的点滴进行创作，这样通俗易懂的表现形式让观众更容易接受。同时，一个合适的场景可以突出剧情想表达的效果，烘托故事情节，为故事发展做铺垫。《少年与箱子》动画中下雨天的情节，恶劣的天气场景加上街上匆匆忙忙拿着伞行走的路人，加快了剧情的节奏感，街面上早已打烊的商店和超市、被人抢先占位的电话亭，这些场景正好对应着男主人公在雨中无处藏身的焦急心情（图6-2）。

动画短片中有许多场景，但场景不是越多越好。场景的选择为了是打开故事情节，每个场景都是渐进的。一些场景可能是为了交代故事起因，一些场景则是起到承上启下的作用，所以要注意场景设计的层次，根据整个剧本来从宏观角度掌控场景的设计。

图6-1 《星球大战：原力觉醒》场景设计

图6-2 自然现象与剧情的结合

6.2 风

奥斯卡动画短片《风》

风是绘制动画场景中常见的一种自然现象。空气流动便成为风，风是无形的气流。一般来讲，人们无法直接辨认风的形态，气流的运动、风的强弱，必须通过被风吹动的物体所产生的运动来表现。我们研究风的特性，掌握表现风的方法，实际上就是研

究被风吹动的各种物体的运动规律。

6.2.1 流线表现法

　　动画片中，表现大风、狂风、旋风的运动，例如，大风吹起地面上的纸、沙土、碎石；狂风猛烈地冲击茅屋、大树；旋风卷着空中的雪花、树叶；猛烈旋转着的龙卷风，可把地面上的人、畜、器物卷到空中等。在表现这类现象时，便可采用流线的表现方法来解决。流线表现法是：按照气流的运动方向、速度和形态，在动画纸上，用铅笔画成疏密不等的流线。在流线范围内，画上被风卷起跟着气流一起运动的沙石、尘土、纸、树叶等物体。一般来说，用流线表现的风，速度都是偏快的，风势的走向和旋转的方向应当一致。在化学板上描线上色时，除了根据动画原稿可用钢笔描线以外，亦可采用毛笔枯笔法直接上色，还可辅以喷笔喷色的办法，加强风的效果，如图6-3、图6-4所示。

6.2.2 曲线表现法

　　被风吹起质地柔软轻薄的物体，它的一端并未离开固定的位置，只是另一端所产生的运动和变化。在动画场景中，我们通常也采用曲线表现风的绘制方法，因为风是无法用肉眼去看到的事物，所以我们在表现风的绘制方法的时候，都是借助物体的运动轨迹，来表现风的自然效果。例如，挂在窗户上的窗帘、旗杆上的彩旗、身上的绸带等。风吹过窗帘，窗帘被风吹起，通过吹起窗帘的幅度，体现出风的大小，如图6-5所示。被风吹动的衣服，也采用曲线运动的表现方法。这样，既表现了风的效果，又体现出柔软物体的质感，如图6-6所示。

　　在动画场景中，植物的运动经常来表现风吹的效果。例如，图片上花的运动轨迹，花被风吹过，在空中以曲线的运动规律，表现无实质的风的运动轨迹，如图6-7所示。

6.2.3 运动线表现法

　　在表现动画场景中的自然现象时，有时候也会运用运动线表现法。例如，被风吹起的质地比较轻薄的物体，脱离了它原来的位置，便会在空中随风飘扬。被风吹落的树叶、羽毛、吹起的纸张等在表现这类动作时，必须用运动线表现法来表现。先画出该物体的运动线，再画出物体在转折点的动作，并且计算出这组动作的运动时间。

　　我们运用运动线表现法应注意：首先，根据风力的大小和物体的重量来确定物体运动的速度。其次，在转折的地方，物体的变化速度较慢，飘行的过程速度较快。最后，物体与地面角度的变化，接近平行时下降速度慢，接近垂直时下降速度快。

　　例如，一片被风吹落的叶子从镜头上方落下。我们在制作这个过程的时候，就要注意叶子的运动线。叶子从上向下飘落，叶子在飘落的过程中自身反转，使得叶子被风刮落的效果更加真实，如图6-8所示。

6.2.4 拟人化表现法

　　某些动画片里，出于剧情或艺术风格的特殊要求，可以把风直接夸张成拟人化的形象。在表现这类形象的动作时，既要考虑到风的运动规律和动作特点，也可不受它的局限，发挥更大的想象和夸张的余地，如图6-9所示。

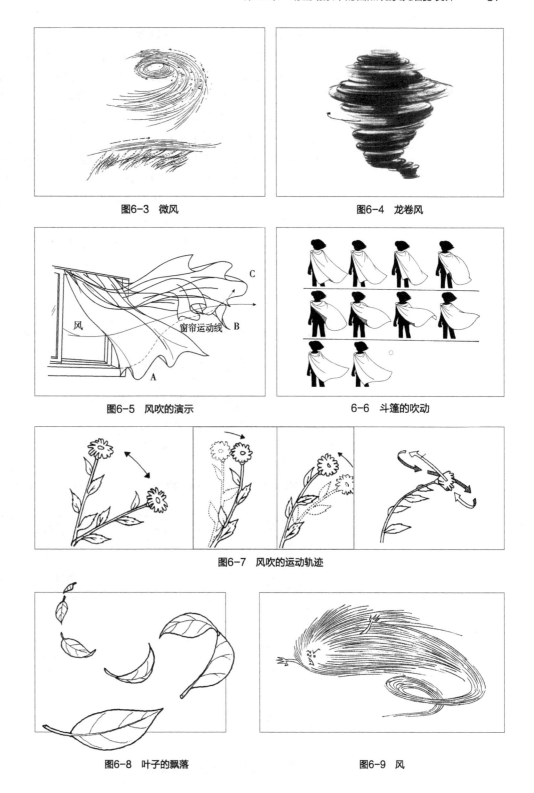

图6-3 微风　　　　　图6-4 龙卷风

图6-5 风吹的演示　　　6-6 斗篷的吹动

图6-7 风吹的运动轨迹

图6-8 叶子的飘落　　　图6-9 风

6.2.5 三维软件中风的表现

在三维软件中，风也是无形的，也需要借助其他的媒介来展现被风吹动的效果。例如，在Maya软件中，软件自带的植物系统虽然可以做出不错的动态，必须使用Maya软件中自带的植物。Maya软件带有的植物笔刷从形态、精度、真实度都能达到我们需

要的植物要求，如图6-10、图6-11所示。

Maya软件中做一般动态的植物，动画师经常通过绑定骨骼，并通过关键帧来实现植物动态，这个对于简单的植物是可行的，但是往往打关键帧出来的植物动态并不自然，有时会达不到要求，所以我们一般会配合动力学命令来使植物达到真实效果。

我们在制作自然现象中的植物时，通常会使用到软件SpeedTree Cinema，这是一款用于制作3D植被的优秀软件。该软件在3ds Max中的插件版进行树的建模以及动画的控制，其中笔刷工具中SpeedTree，加上细微的风场设置，再调节风向大小，就可以很直观地看出植物的动态，非常简单易学。由于是软件模拟风场，所以植物动态比较自然。我们还可以通过单独的参数来设置树干、树枝和树叶的硬度和受风场影响的大小（图6-12）。最后通过缓存导出进行最后的制作，但是要注意的是这个方法在实际操作过程中有一个小缺陷，就是一旦导出缓存到软件里，植物的动态就不能再被编辑。

图6-10　Maya软件中自带的trees笔刷功能

图6-11　Maya软件中自带的flowers笔刷功能

图6-12　植物的动态

6.3　雨

6.3.1　雨在二维动画中的表现

雨的运动规律是：空中无数大小不等的水点不停地朝下落，由于雨点自高空下落的速度很快，根据人的视觉残留原理，人们所看到下雨时的水滴就呈现为一条条直线形状。因此，在动画片里表现下雨，有远近纵深的雨区，特别是表现在空间比较大的场景之下，所画的雨应当分为2～3层画面。

制作方法是前层用较粗的短直线，可以夹杂一些水点。前层雨应该速度较快，每张动画的间距要大一些。一般一个水点或一条短线，从上面进入，穿过画面中间到全部

出画面，只需6~8张动画（一格）。中层雨：用粗细适中、较长的直线，线条相对可以密一些。中层雨是中等速度的运动，雨线从进入画面到落出画面，全过程8~10张动画（一格）。后层表现离视线较远的雨，可以采用细而较密的直线，组成片状。后层雨速较慢，一片雨线从进画到出画，需要画12~16张动画（一格）。拍摄时，将前、中、后三层画面合在一起，拍出来的效果就产生了远近层次，是较有真实感的下雨景象，如图6-13所示。

雨的大小及溅落的动态也应专门练习，如图6-13至图6-15所示。

图6-13　雨的分层表现

图6-14　大雨的表现

图6-15　雨水掉落在地面上激起的冠状浪花和小涟漪

6.3.2　雨在三维软件中的表现

雨水的体现，除了空中的雨水外，地面上会有大量积水。这些积水在地面上会产生很多大小的涟漪动态。用特效来计算一小块地面的水纹互动，结果是工作量惊人，计算缓慢。其实只要人为设置在地上有涟漪状动态就可以了，并不需要看到某一滴雨水落下产生的涟漪。即便是准确设置，在影片中播放也是看不清楚的，所以我们利用之前测试好的一块地面有涟漪的动态模型，把它制作成动态置换序列图，在水的模型上贴上算好的雨点的置换序列贴图来实现地上雨水的动态效果。这样可以省去大量的特效工作量。只需要有水纹的置换序列图，就可以在镜头中任意摆放，在我们需要的位置产生水波纹。这样的方法在最终使用过程中可以节省99%的特效制作时间，大大节省人力和物力。

6.4　雪

雪花的体积较大、分量轻，在飘落过程中受气流的影响会随风飘舞。因为雪花飘落的速度较慢，画好一套雪花动画可以反复循环运用。原画设计好雪花的运动线，确定

每朵雪花的原画地位，计算出两张原画之间的中间画张数，动画只要按照雪花的运动路线顺着运动的方向，一张一张画出雪花的中间画即可。

6.4.1 雪在二维动画中的表现

雪花在场景中的运动无一定的方向，飘落的速度也比较缓慢。雪和雨的表现方法有相似之处，也可以分成前、中、后三层，如图6-16所示。每一层的雪表示离视线的远近，前层雪花呈较大的团状，数量较少，飘落的速度可略快。中层为中等大小的雪花，可以略微密一些，速度要比前层慢。后层雪花是以无数大小不等的雪花点连成片状缓缓向下飘落，因为离眼睛视线较远，速度就更慢。在画下雪动作时，应该先设计好运动线（主要是前、中两层），使每一朵雪花都按照指定的轨迹运动。

图6-16　雪的运动

6.4.2 暴风雪的表现

这种雪的运动速度很快，一般只需几格就可掠过画面。由于运动速度快，设计稿上不必画出每朵雪花的运动线，也不必明确标出每朵雪花的前后位置，只要设计好整个雪花的运动线及每张画面之间的距离即可。绘制时，可用枯笔蘸比较干的白色，按设计稿上的位置，直接在赛璐珞片上点出大大小小的雪花，同时可适当加一些流线。每张拍一格，可以与其他景物同时拍摄，也可以两次曝光，分开拍摄。

6.4.3 雪在三维软件中的表现

雪在实际制作过程中看似简单，在制作过程中也有一些小技巧。

雪的材质。一般状态下我们就给模型贴好雪的贴图，加上高光和凹凸贴图，就这样简单的雪的材质就做好了。再配合后期软件的叠加，雪的效果就呈现了，如图6-17所示。但是为了追求更好的效果，让雪更有真实感和层次感，在制作模型的时候通常就会制作出雪印的效果，再赋予材质，这样就更能凸显雪的真实感。例如，在雪中行走过的脚印，通常就是通过动力学先制作出雪地上的脚印，再配合上材质、灯光、光影等元素，使雪的效果更加明显，如图6-18所示。

若要制作雪在光线照射下有晶莹剔透、闪闪发光的感觉，就要在高光和反射贴图中加入白色噪点的动态序列图，这样雪本身的高光贴图就是闪闪的序列图，形成较强烈的高光和反射点，在最终的效果里有闪闪的晶莹颗粒感。这也算是对雪的材质的一种小小创新，如图6-19所示。

雪的分布。在大面积雪景的制作中，积雪一般会堆积在物体的表面，在山体悬崖的侧面是不会有或者很少的。结合Maya软件中层材质，加以命令控制，使物体在三维

坐标中朝Y轴正方向的面附以Maya软件中层材质之后，只要给物体加载上雪的材质就可以了。同时在下雪的制作过程中，也是通过软件中粒子数量的控制，以及对运动场的结合，来更好地体现出下雪的质感和真实感，如图6-20所示。

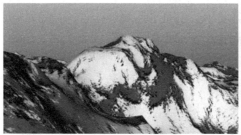

图6-17 质感

图6-18 造型

图6-19 雪的效果

图6-20 Maya软件中的粒子

6.5 云、雾

云的外形可以随意变化。在一般动画片中云大多是画在背景上的。云或雾也可以用喷笔在化学板上喷成云块，拍摄时，逐格缓缓移动，产生浮云飘动来表现。云的形态可以随意变化，但必须运用曲线运动的规律。在动画片中，也可以将云夸张成拟人化角色，但动作必须柔和、缓慢。在这里我们为了减少工作量，背景中的云雾一般使用绘制法。就是在背景中绘制好云雾的背景，也可以贴一些带云雾的动态图，这样可以实现背景云雾的动态，把云雾分别叠在各个场景的中间形成比较好的效果。例如，在Flash软件中制作云雾效果时，就会采取分层来制作，在场景图层上新建图层，放入雾。在需要的画面上设置关键帧，移动、创建传统动作补间，如图6-21所示。

在制作云雾的过程中要注意画面自然，不要画成卫生纸那样的条状，再在Flash中做成连续的雾运动。

在场景的前景层使用插片法，就是绘制半透明的云雾贴图附在带透明通道的面片

模型上。这些面片模型的位移使前景的云雾产生飘动的感觉，使其更加真实，效果也更好。后期软件来对云和雾的效果加以制作。

在三维软件中，云与雾的制作是通过流体制作出来的，它制作出来的效果可以很好地融入空间当中，产生纵深感，并富有层次。但后期渲染耗费时间较长，所以动画师在制作云或雾的时候，都是小范围制作。渲染成序列帧后再通过后期软件的叠加效果，使最终呈现出的短片更加富有真实感，如图6-22、图6-23所示。

图6-21 雾气设置

图6-22 运用Maya软件制作的云的效果

图6-23 运用Maya软件制作的雾的效果

6.6 烟

烟是物体燃烧时冒出的气状物。由于燃烧物的质地或成分不同，产生的烟也会有轻重、浓淡和颜色的差别，在动画片中表现的烟，大体上可分为浓烟和轻烟两类。它们的区别是：形状上，浓烟造型多为絮团状，用色较深，并分为两个层次；轻烟造型多为带状和线状，用透明色或比较浅的颜色。变化上，浓烟密度较大，它的形态变化较少，消失得比较慢；轻烟密度小，体态轻盈，变化较多，消失得比较快。

6.6.1 浓烟的绘制

在绘制浓烟时，可用分块表现，块与块之间的形要制成循环动画，循环不能显得太机械化，也不要过于复杂，如图6-24至图6-27所示。

6.6.2 轻烟的绘制

在气流比较稳定的情况下，轻烟缭绕，冉冉上升，动作柔和优美。它的运动规律，基本上是曲线运动，拉长、扭曲、回荡、分离、变化、消失。轻烟的底部变化快，较粗；上面变化慢，较细；两头较粗，中间细。可画成波浪形的一团团烟。这些可以成为单独的一股烟或者互相融合成不规则的柱状物。轻烟的绘制原理和浓烟相似，形变产

生动画,如图6-28至图6-30所示。

6.6.3 其他烟的表现方式

表现一系列很快地喷出的烟,例如,汽车的排气,如果要做重复动作,需要有两个或更多的形态变化,可呈团状或环状交替出现,如用同一形状,会显得单调。如汽车尾气产生的烟、子弹发射产生的烟。

图6-24 烟　　　　　　　　　　图6-25 烟的画法

图6-26 浓烟的运动方式及体积感的表现　　图6-27 浓烟的运动表现

图6-29 轻烟漂浮的表现方法

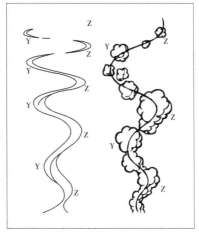

图6-28 轻烟的绘制　　　　　　图6-30 汽车排出的尾气

6.7 雷电

闪电是打雷时发出的光,闪电光亮十分短促。在动画片中,闪电镜头有下述两种表现方法。

6.7.1 不出现闪电光带

不出现闪电光带只出现天空中电光闪亮的效果。这种镜头的处理方法是：原画在摄影表上填写闪电效果的地位和格数，在摄影师拍摄或电脑扫描时，做特技效果处理。但是背景必须有两张，一张是雷雨时的暗色天空或景物（这种景物亮部和暗部的对比必须强烈，构图地位及画面中的景物应完全相同）。另外还需准备一张白纸，必要时还可准备一张黑纸。

一次闪电效果的全过程为7~10格。第一次闪电之后，相隔10~16格，紧接着第二次闪电。拍摄的次序是：①暗色景；②白纸；③电光景；④暗色景，如图6-31所示。

6.7.2 直接绘制的闪光带

闪光带一般有两种画法，一种是树根型，一种是图案型。从无到有再到消失大约7张动画，除4可拍一格或二格外，其余均拍一格，如图6-32所示。树根型的闪光带，是先有一个"主干"，然后再长出很多"根须"的造型。闪光带大体的方向性大体明确。"主干"和"根须"分界的部分面积最大，时间最长。图案型的闪光带，除其造型和树根型的闪光带有差别之外，其绘制和拍摄的方法和它都是相同的。图案型的闪光带在绘制中要注意其疏密和大小的变化，不要过于机械化、平均化。

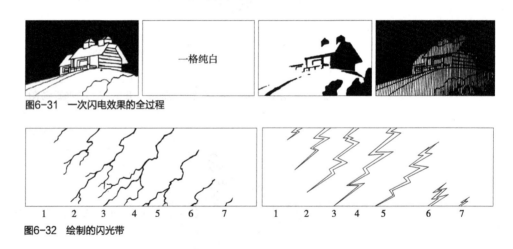

图6-31 一次闪电效果的全过程

图6-32 绘制的闪光带

6.8 火焰与爆炸

火的三种表现方法如下：

小火苗运动，如油灯和蜡烛火苗。小火苗动作特点是：琐碎、跳跃、多变。在表现这类小火苗运动时，可以一张一张直接画，不加中间画或少加中间画，一般以10~15张画面作循环动画，也可拍摄成不规则循环，以增加小火的多变性，如图6-33所示。

中火运动，如柴火和炉火等。这些稍大一点儿的火，实际上是有几个小火苗组合而成的。表现方法与小火苗基本相同，由于火的面积稍大，动作相对比小火苗稳定，速度也就略慢。在每张原画之间各加1-3张中间画，如图6-34所示。

做大火运动时，无论原画或动画，都要符合曲线运动的规律，如图6-35所示。表现大火动作时，就应当注意以下四点：

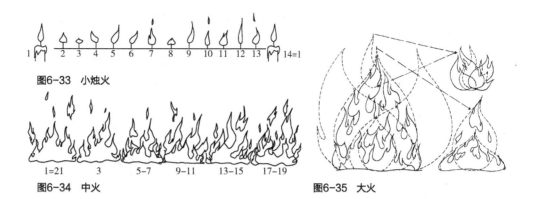

图6-33 小烛火

图6-34 中火

图6-35 大火

（1）处理好整体与局部的关系，大火的整体运动速度略慢，每个局部小火苗动作则略快；小火苗的变化要比总体形态的变化多。

（2）由于火势面积大，底部可燃烧物体高低不一和可燃程度不同，因此，火焰的顶部形态就会出现参差不齐的状况。

（3）表现大火的运动，每一张关键动态原画，每一张中间过程动画，都应当注意符合曲线运动的规律。同时，必须保持火焰运动动作流畅，形态应有多种不同的变化，切勿始终保持同一外形状态下的多次循环，否则会显得运动呆板而且单调。

（4）为了表现大火的层次和立体感，并便于加动画，火的造型可以分成两三种颜色。靠近可燃烧物体燃点部分，可用较亮的黄或橙色；中间部分可用橙红或红色；外圈靠近火焰部分，可用深红或暗红色。

在三维软件中，火的制作也是通过粒子的运算制作出来的，如图6-36所示。

图6-36 粒子火

6.8.1 爆炸

爆炸是突发性的，动作强烈、速度快。动画片中表现的爆炸动作，一般从三个方面来表现。①爆炸时发出的强光。强光闪亮的过程极快，一般5~8格就很快消失。②爆炸物。指爆炸物本身的碎片和被炸物体飞溅出来的泥土、石块、树木和建筑物碎片。这类碎片的运动，开始时速度很快，一下子就向四面飞散。假如是画面范围比较小的镜头，爆炸物一般只需十几格便可飞溅出画面全部消失。③爆炸时冒出的浓烟。浓烟

的产生一般在爆炸强光出现后,直至将要消失时(相差几格),浓烟开始滚动着向外扩散,面积愈来愈大然后渐渐消失。浓烟动作比较缓慢,从开始到逐渐扩大,需画二十几张(拍2格),何时消失视具体情况而定,如图6-37所示。

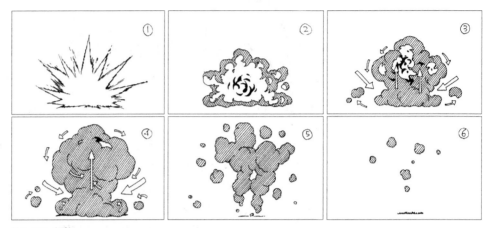

图6-37 爆炸

6.9 水的运动表现

在动画中,水是经常出现的。水的动态很丰富,从一滴水珠到大海的波涛汹涌,变化多端、气象万千。

一般把水的运动状态归结为七种方式:聚合、分离、推进、运动中产生的"S"形变化、波浪的曲线型变化和水花的扩散型变化,如图6-38所示。

6.9.1 水滴

水有表面张力,因此,一滴水必须距离到一定程度,才会滴落下来。它的运动规律是:积聚、拉长、分离、收缩,然后再积聚、拉长、分离、收缩。一般来说,积聚的速度比较慢,动作小,画的张数比较多;反之,分离和收缩的速度比较快,动作大,画的张数则比较少,如图6-39所示。

6.9.2 水花

水遇到撞击时,会激起水花。水花溅起后,向四周扩散、降落。水花溅起时,速度较快;升至最高点时,速度逐渐减慢;分散落下时,速度又逐渐加快。

物体落入水中溅起的水花,其大小、高低、快慢,与物体的体积、重量以及下降速度有密切关系,如图6-40、图6-41所示。

当比较重的物体落入水中时,一些水被排挤而向外、向上散去形成水花。水花的大小取决于物体的大小、高低、快慢等,等到物体进一步下沉,一瞬间在它后面留下一个空隙,这个空隙很快被四周的水所填充。当四周的水在中间相遇时,它们形成一股射流从水溅的中央垂直喷出,常常在它落下之前便散成水滴。因此,在设计动画时应予以注意:一盆水或较重的物体投入水中时水面溅起的水花,一般需5~10帧画面。这样的水花飞溅,必须分成两部分独立的计算时间,如图6-42所示。

图6-38 水的运动

图6-39 水滴滴落过程

图6-40 水滴落到地面时溅起的水花

图6-41 水滴落到水面时溅起的水花

图6-42 石头落时溅水花

6.9.3 波纹

水在不同的状态下有不同形态的波纹，有圆形波纹、人字形波纹、涟漪形波纹等，这些波纹准确又生动地表现自然界中的水，如图6-43至图6-44所示。

一阵轻风吹来，掠过静止的水面，风与水面摩擦形成涟漪。如果风再吹响涟漪的斜面，就成为小的波纹。表现这种波纹最简单的办法就是画几条波形线，使之活动起来。两张原画之间按曲线运动规律加5～7张动画，每张拍1格或2格，可以循环拍摄，如图6-45所示。

另一种办法是在两张赛璐珞片上，涂上水面的色彩，再用竹笔刮出透明效果的波纹；拍摄时将两张赛璐珞片分别固定在两条轨道上，向相反的方向逐格移动；同时，在底层的天片上打上较强的光，就可形成波光粼粼的效果。用赛璐珞做两张波形水纹，近处稀一些，远处密一些。

6.9.4 水流

小溪或渠道中的流水，都属于曲线运动，往往通过平行波纹线的运动表现流水。为了增加其运动感，可在每一组平行波纹线的前端加一些浪花和溅起的小水珠，还可以通过不规则的曲线形运动表现流水，每张原画的曲线形水纹形状应有所变化，以免呆板，如图6-46所示。

江河湖海中的波浪是由千千万万排变幻不定的水波组成的，在风速和风向比较稳定的情况下，一排排波浪的兴起、推进和消失比较有规律。在风速和风向多变的情况下，大大小小的波浪，有时合并、有时掺杂、有时冲突。冲突后，有的消失，有的继续

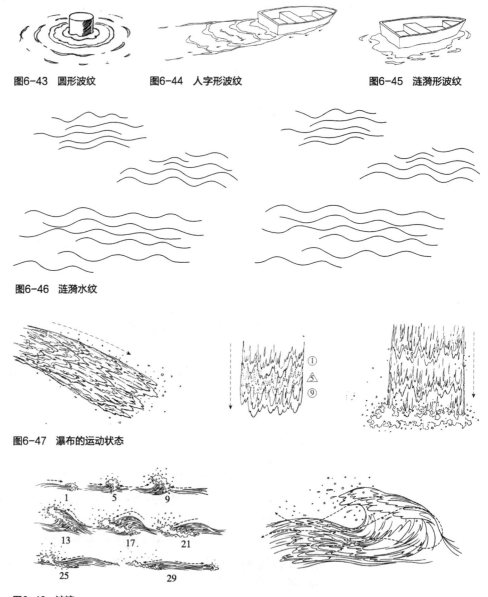

图6-43 圆形波纹　　图6-44 人字形波纹　　图6-45 涟漪形波纹

图6-46 涟漪水纹

图6-47 瀑布的运动状态

图6-48 波浪

存在，乘风推进，原有的波浪消失了，又不断涌现出新的波浪，此起彼伏，千变万化，令人眼花缭乱。波浪像起伏的群山，有波峰、有波谷，如图6-47至图6-48所示。

● 小结

在动画场景设计时，结合技术在动画实例中的应用，从风、雨、雷、电、烟雾云层和浮尘的表现、多种特效的综合设计表现运用角度来解决动画场景中的气氛氛围，从而达到画面效果的视觉冲击力和心理感官的享受。计算机软件可以使制作更简单，用技术服务艺术。因此，结合软件课程讲授可以更好地为学生的创作和思维的展现提供条件。

● 思考与练习

设计一场"惊悚"情节的场景戏，要求有选择地结合风、雨、雷、电、烟雾、波浪、烛火等元素，人物不出场。

第7章

动画场景中的道具设计

❯❯ 学习提示

本章主要讲解场景空间中的道具及道具造型的设计与艺术化运用，为了达到更好的道具造型的艺术创作效果，需要从以下几个环节着手，包括设计空间的层次、合理搭配色彩、巧妙处理材质表面、调整场景的气氛等。

❯❯ 学习目标

- ▶ 了解道具设计的基本概念；
- ▶ 掌握道具设计的原则与方法；
- ▶ 理解道具设计与影视动画角色创作的关系。

❯❯ 核心重点

动画场景中道具设计的特性与设计方法。

❯❯ 本章导读

戏剧道具是影视剧中所有物件装置的总称，与场景、剧情人物等方面联系紧密。同时作为一种可移动物件，根据场景的陈设与表演者的配备来随意移动。从场景来看，道具的空间设计涉及以下两点：设计道具的造型以及艺术化运用，为了达到更好的道具造型的艺术创作效果，需要从以下几个环节着手，包括：设计空间的层次、合理搭配色彩、巧妙处理材质表面、调整场景的气氛等。道具设计在如下方面具有不可替代的作用，诸如人物性格的刻画、空间气氛的渲染、展示历史背景、情节发展进一步推动、表达人物身份等。所以，应重视动画中道具的创作设计，使其更加有效地发挥道具的作用。

本章PPT

7.1　场景中陈设道具的基本概念

动画场景中的陈设，就是指场景中陈列摆设的物件，如椅、窗帘、壁挂等。道具是指演员用的物件，如钢笔、皮包、烟斗等。动画作品中的道具除了讲述故事情节和辅助表演外，对描绘人物的性格、表达人物个性、渲染气氛等起到了举足轻重的作用。一部动画作品的制作规程是既相互独立，又有机统一、相互联系的，片面、独立地去看哪一部分都是不可取的。所以，在进行场景设计、人物造型或道具设计时不要把它们完全割裂开，要坚持整体到局部的艺术设计原则。

7.2　道具的基本类型

动画影片中的道具是剧情演绎中必不可少的陈设，是为人物角色及剧情服务的。大致可分为环境道具、剧情道具、性格道具和装饰道具四大类。

环境道具是通过道具来描写时代、社会背景以及特定环境，具有时代、民族、地域的特征，如宫廷、寺院、公园等，如图7-1所示。

剧情道具一般通过道具来发展剧情，造成人物的矛盾和冲突，推动剧情。这类道具具有影响主人公命运、控制剧情发展的功能，它可以使动画剧情中的人物情感和故事情节跌宕起伏、节奏多变。如电影动画《死亡笔记》中，有一本只要人的名字被写在上面就会死亡的笔记本。一切就从这本死神丢落在人间界的死亡笔记开始，而故事也围绕这本笔记展开，这本死亡笔记推动了整个故事的发展，如图7-2、图7-3所示。

《死亡笔记》

人物性格与情感的外化表现往往是通过性格道具表现给观众的。随身道具往往与演员在银幕上同步出入戏，不仅讲述着主人公周围的东西，而且表明他们的身份，寓意着他们的理想、兴趣、口味、偏爱及心理的活动。例如，国产动画片《哪吒闹海》中的哪吒这一形象，他身上仅穿一件鲜红的肚兜，赤身、赤脚，但他所佩戴的乾坤圈、混天绫、风火轮等赋予了他英勇无畏的小英雄形象，如图7-4所示。

装饰道具主要用于加强表现动画场景时代特性与生活气息，烘托主人公的兴趣和爱好，但更多的是强化场景空间的细节及构图美感。如图7-5、图7-6所示。

图7-1　中国古代风格的建筑

图7-2 动画版《死亡笔记》

图7-3 电影版《死亡笔记》

图7-4 《哪吒闹海》中哪吒的服饰道具

图7-5 火红的烛火

图7-6 厨房的陈设道具

7.3 道具的设计元素

7.3.1 道具造型

道具造型和建筑造型都属于艺术造型范畴，动画影片的道具造型除了要具有艺术造型的各种特性和技法之外，还要具有历史和时代的演绎功能，因为它不单单是一幅作品，更是一个故事的演绎和展示的严谨元素。

7.3.2 道具色彩

合理地运用道具色彩，能更好地深化主题，体现故事的风格和欣赏价值。康定斯基说："当扫视一组色彩的时候，你有两种感受。首先是一种纯粹的感官效果，这些都是生理上的感觉，为时有限。此外它们还是肤浅表面的东西。这好像是我们触到冰冷就产生寒冷的感觉，一旦手指变热，寒冷就立即被遗忘。同样的，一旦我们的眼睛转向了别处，颜色的感官作用也就被忘却了。另一方面，冰的寒冷的感官作用渗透得越深，它引起的感受也就越复杂，而且是一系列的心理体验。同样，色彩的表面印象也会发展为某种经验，这就使我们到达了观察色彩的第二个效果：色彩的心理效果。它们在精神上引起了一个相应振荡，而生理印象只有在作为这种心理振荡的一个阶段时才有重要性。"

《悬崖上的金鱼公主》

在设计陈设道具色彩的时候，更多的就要考虑到所要表现的人物性格和他/她所处的表演时空，为其量身设计适合他们的陈设道具。而在动画电影《悬崖上的金鱼公主》中（图7-7），主人公宗介手上的绿色水桶，就成为了贯穿整个故事的主线道具。从金鱼公主第一次来到人类世界，到她被父亲带回大海，自己逃出父亲的城堡，追随绿色的小桶找到小主角的家，到最后又变回鱼被小主角放回桶里；这只绿色的小桶一直在画面醒目位置。这个绿色的小桶象征着安全，并且带有"家"的概念。这个道具虽然非常简单，但是色彩上的设计独具匠心，显示了导演深厚的设计功底。

在影视动画的道具设计中，色彩的设计是值得我们每一个人注意和深入研究的。色彩的不确定性，要看到它所处的环境、地域、历史与色彩的关系，我们才能更准确地识别它的意义。只有当色彩与"物"相结合时，我们因为对这个"物"—"道具"的具体认识，由此产生的色彩象征意义才会比较有方向性。

图7-7 《悬崖上的金鱼公主》场景设计

7.3.3 装饰性道具

道具在辅助演出和埋伏剧情的同时，还可以作为填补画面空白的装饰品，提高剧目的观赏性。道具的造型、装饰、色彩、陈设最能反映时代气息和民族特征，也是刻画典型环境最有表现力的形象。

动画道具设计要求设计师必须从整个剧本的故事、时间、场景、人物和动作情节出发进行构思和创意，并在选择的基础上进行艺术夸张和概括，起到刻画人物角色身份、性格和情绪的必要作用。

7.4 道具在动画影片中的作用

7.4.1 交代人物身份

动画原创作品的开发一直是我国动漫产业发展的瓶颈。如何继承和发扬传统艺术的精髓，如何在创作中寻找突破，也是本章学习的重点。动画创作一方面要立足民族文化，一方面要体现现代生活和现代审美情趣。在继承的基础上，颠覆固有的思维习惯和定式，选取新的视角，创造新的形象、新的故事和新的表现形态，才是本土动画艺术的发展之路。

现实生活中，通过道具可以看出人物的身份。比如通过白色制服、白帽子、注射器等，可以使人们知道这是护士还是医生；通过军人的军服、勋章、肩章，可以体现不同级别的军人。

在动画片中，道具的夸张和运用不仅让观众可以了解人物身份，还可以让观众了解故事的发展和幻想故事的演绎，丰富观众的参与和想象力。动画影片《僵尸新娘》中艾米莉和维克多的结婚戏，隆重的婚礼、另类的舞蹈、头骨装饰的蛋糕、蜘蛛缝制的新衣等，通过道具可以看出这是一个与众不同的婚礼。在宣誓的时候，艾米莉犹豫了，她迟迟不肯递过那杯毒酒，她的善良和对维克多深深的爱不允许她夺去他的生命，她向那个穿着婚纱、美丽宛若仙子却神情悲伤的维多利亚招手，她把那枚戒指轻轻地套在她的手上，把花束丢给了维多利亚。花束和戒指表现了艾米莉的善良和成全维克多和维多利亚的决心。艾米莉终于释放了心结，与破败但华丽的婚纱一起化成无数白色蝴蝶飞向如水月光。通过道具把整个剧情推向高潮，升华了主角的形象（图7-8、图7-9）。

《僵尸新娘》

交代人物的身份是场景陈设道具的基本功能，通过场景中的陈设可以使观众了解到剧中人物的基本情况，这样陈设道具就可以起到描述角色的功能，辅助角色的表演。

宫崎骏动画片《借东西的小人阿莉埃蒂》中的场景：现实手表的表盘挂在墙上；碗架旁放着纽扣作为装饰；篮子里面种着花。这些与房间不成比例的陈设一直在暗示观众，这是个非常袖珍的房子，如图7-10所示。

《借东西的小人阿莉埃蒂》

7.4.2 塑造心理空间

心理学家发现，用计时器测量出的时间与估计的时间不完全一致。人的时间知觉与活动内容、情绪、动机和态度有关。内容丰富而有趣的情境，使人觉得时间过得很

快,而内容贫乏枯燥的事物,使人觉得时间过得很慢;积极的情绪使人觉得时间短,消极的情绪使人觉得时间长;期待的态度会使人觉得时间过得慢。一般来说,对持续时间越注意,就越觉得时间长;对于预期性的估计要比追溯性的估计时间显得长些。一些实验还表明,时间知觉明显地依赖于刺激的物理性质和情境。例如,对较强的刺激觉得比不太强的刺激时间长,对分段的持续时间觉得比空白的持续时间长。又例如,对一个断续的音响,在一给定的时间里听到的断续的次数越多,人们就越觉得这段时间长。对较长的时间间隔,往往估计不足;而对较短的时间间隔,则估计偏高。有关的资料还表明,时间知觉与刺激的编码有关,刺激编码越简单,感觉到的持续时间也就越短。相等的时间间隔(40或80毫秒),空白间隔比填充音节的间隔显得短。

《飞屋环游记》

动画场景中一般通过色调、道具摆设、画面运动等表现手段来合理地营造、烘托气氛、塑造人物的心理空间。目的是借景抒情,以景托人,表达特定的情景以达到强烈的艺术效果,传播故事所包含的意境。如《飞屋环游记》中的老爷爷家中摆放的家具等物件,每一件物品都有它存在的纪念意义,老奶奶生前坐过的椅子、墙上的相框等,这些特定的表达说明了生者怀念逝者的心情,如图7-11所示。

这也是场景不同于一般意义上的背景设计的区别。一本好剧本往往会透露出多种情感,如忧愁、郁闷、喜悦、安详。在构造气氛时,场景设计者必须掌握一个主题基调从情节着手,跟随角色前进,通过将有关场景构成的元素模块的组合,打造一个典型的特定表演空间。

在《侧耳倾听》当中有一个桥段,就是月岛雯和同学在树林里解释他们之间"三角恋"关系的时候,其场景中最重要的元素就是树林中那斑驳的光影,准确地把握到了青春期少男少女那种纯情萌动而又复杂懵懂的感情世界,如图7-12所示。

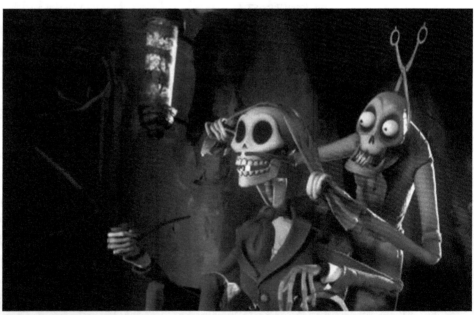

图7-8 《僵尸新娘》的角色配饰

图7-9 《僵尸新娘》中新娘的道具

第 7 章 动画场景中的道具设计

图7-10 《借东西的小人阿莉埃蒂》

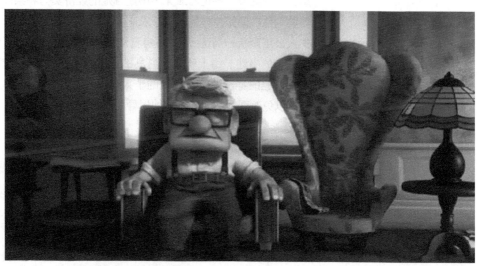

图7-11 《飞屋环游记》中老爷爷独居的家

图7-12 《侧耳倾听》光影细节设计

7.4.3 刻画人物性格

刻画人物性格是陈设道具的重要功能,如在动画《魔女宅急便》中,为了描写奇奇在来到一个新环境时的陌生感和恐惧感,导演设计了复杂的楼梯结构和几个门。奇奇在小心翼翼开门、下楼梯、又关门的一系列动作中,显示出对陌生环境的生疏和胆怯。这是源于自己对这新环境的未知且缺乏安全感的需要。因为空间越复杂,危险的概率越高,这种恐惧感就越强烈。同时这是由物理空间延伸到心理空间的情节过渡。这也说明空间表现的重要性。

动画大师宫崎骏就非常善于巧妙地运用道具来刻画人物或反衬人物形象性格,如作品《萤火虫之墓》,一对兄妹在战乱中失去父母,寄居在婶婶家,表现婶婶苛刻的镜头道具——如吃饭的时候总是给他们汤而不给饭,一个饭盆、一个碗、一个勺生动地刻画了婶婶的自私和冷酷,如图7-13所示。

例如,《千与千寻》中的两位婆婆,如图7-14、图7-15所示,虽然身为孪生姐妹的她们长相是惊人的一致,但是她们的身份却是截然不同的。苛刻汤婆婆的住处富丽堂皇,各处细节、各色器皿无不彰显着她的经济实力和崇高的社会地位,而善良和蔼的钱婆婆则住在偏僻淳朴的乡下小农庄中,纺纱亦是亲力亲为。又例如《名侦探柯南》中,主人公工藤新一高达2层的书房竟然堆满了小说。由此可见身为高中生的他的确是个不折不扣的书迷。综上所述,道具的设计必须根据动画剧情的整体要求和角色所处的时代,角色的身份地位,角色的个人爱好等方面着手设计。不可脱离以上各方面设计原则,以免对观众造成不必要的误导和思维混乱。

图7-13 《萤火虫之墓》盛饭细节

图7-14 《千与千寻》中汤婆婆的办公室

图7-15 《千与千寻》中钱婆婆的小屋

7.4.4 烘托人物情绪

人物情绪的烘托也少不了陈设道具的帮助。场景陈设道具一旦复杂起来,发生危险的机会就会增多,恐惧感就越发强烈。这样,场景就会准确的营造出一种情绪氛围。

在动画《魔女宅急便》中,小魔女奇奇来到陌生的城市所住的阁楼,座椅板凳和餐具都是一份的,凸显了小魔女奇奇刚来到陌生城市的孤独感,如图7-16所示。又如

《魔女宅急便》

动画片《萤火虫之墓》。由于兄妹俩无法忍受寄人篱下的生活，来到野外露营，清苦中有萤火虫的陪伴衬托着妹妹的可爱，寓意着兄妹假想幸福的短暂，为悲情的故事设计了恰当的隐喻，如图7-17所示。

成功的道具设计能在影片中起到刻画人物性格和内心活动、展开和串联故事情节、设置悬念、强化冲突等作用。道具不仅可以丰富故事空间结构，同时也具有故事的支点作用。所以，道具不仅是演员的好"助手"，也是具有商业价值的艺术品。

图7-16 《魔女宅急便》中小魔女奇奇的阁楼　　　图7-17 《萤火虫之墓》兄妹生活的环境

7.4.5 推动故事情节

有的道具虽然体积小，但是它对剧情的推动作用却是不容忽视的。它与故事的发展或角色的命运密切相关。例如，《哆啦A梦》中机器猫的四维空间袋。一个如此小的口袋，却是整部作品情节展开和发展的基础。正由于它内部的各种各样千奇百怪的工具才丰富了主人公和朋友们多姿多彩、轻松搞笑的生活，这才有了这部超长篇剧情的动画，如图7-18所示。

图7-18 机器猫的道具

7.4.6 渲染气氛

道具使用得当，便能起到很好地烘托气氛的效果。例如，《千与千寻》里汤婆婆金碧辉煌的住所，做工讲究的门，高大的红漆瓷器等等道具，加之以昏暗的光线，恐惧之感油然而生。令观者不禁为千寻捏一把冷汗，担心千寻即将面临怎样的境况，如图7-19所示。

图7-19 《千与千寻》中千寻第一次面对汤婆婆的办公室

7.5 道具的设计方法

道具设计分别有道具造型设计与个性化道具设计。粗略来讲，道具就是动画作品里的角色常常会携带的物件。如《哆啦A梦》中的任意门，穿墙机；《驯龙高手》中小嗝嗝的绘画包；《里约大冒险2》中布鲁的导航器等。依据道具在动画中的重要性和功能性来划分出是用来摆放或是贴身使用的。《狮子王》主人公辛巴出场时总是在明媚祥和的阳光中，而刀疤出场时光线阴暗、尸骸遍野，正义与邪恶对比强烈，如图7-20所示。道具设计应该和场景设计、角色造型设计之间相互联系。在遵循这个总原则的基础上，设计师之间要从已经确定的统一的场景风格上进行设计，不统一的绘画风格会使影片在视觉和思维上产生不和谐的感觉。

道具配件和自然现象也是动画前期设计中不可缺少的内容，它和场景设计有着密不可分的关系，场景中往往需要摆放道具或配件才能够使画面完美，满足剧情需要。道具和配件在一般情况下自身不会动，而是跟着角色的运动而运动。道具一般包含交通工具，如车、船、飞机等，也包括武器或干粮、水果、蔬菜等物品，自然现象属于动的部分，如水花溅起、爆炸、烟、云雾、光和闪电等现象。

图7-20　《狮子王》中刀疤居住的阴冷山洞

7.5.1　用品类的设计

用品类的物品有很多，如生活用品、灯饰、乐器及劳动用的各种工具等，设计这些物品时首先要了解它们的功能、形象、质感等特点，然后进行细致刻画，不放过任何细节，最后用在镜头中时可根据镜头的需要，对有些细节进行概括处理。实际上道具设计图就相当于汉字的字典一样，在整个片子的镜头中呈现出道具就是依据动画前期设计稿中的道具设计图，如图7-21至图7-23所示。

在进行陈设道具设计时，需要根据动画的风格类型等综合因素进行合理的搭建。在写实题材中，道具设计尤其注重地域文化等符号的运用，从民族元素中汲取营养。如动画

图7-22 首饰道具设计

图7-21 服饰类道具设计

图7-23 摆拍动画中的家具

片《钟楼怪人》中讲述了法国巴黎圣母院里发生的故事，影片中的钟楼、修道院以及人物服饰道具等都有浓厚的法国地域文化；《千与千寻》里展现了日本的特色建筑风情与民俗文化；国产动画片《齐天大圣》里各种建筑物与陈设道具造型都闪烁着中国传统元素的影子。通过经典影片，我们在进行陈设道具造型的时候，也应根据剧本所述时代背景等内容搜集各类素材，注重地域、时代等符号标志性的体现，有针对性地进行设计。而在一些科幻题材中，抽象新潮的元素令道具新颖独特，具有虚拟体验感，符合观众的观影心理。

《齐天大圣》

7.5.2 交通工具设计

交通工具在动画作品中经常出现，在设计时首先要了解它的外形并理解其内部结构及性能，在设计时尽可能地概括，把复杂的结构用简单的线条画出来，这样，在后续的制作当中会减少许多制作成本和不必要的麻烦，因为简单的造型便于它在镜头中运动时的表现，如图7-24所示。

7.5.3 武器的设计

武器作为角色的配件在许多动画片里面经常出现，这种以直线为主要造型手段的物体在设计的时候要尽可能地避免呆板，在符合现实武器的基础上，可以进行概括和夸张，使设计出来的武器既符合真实生活又不同于真实生活，经过概括和夸张处理后更能集中体现出武器的关键特征，为后续的设计和制作提供参考和依据，如图7-25所示。

武器道具一般都会在角色手中或随身配备，它与角色表演发生直接关系，具有一定的标志性与提示性，赋予角色魅力，辅助说明角色性格。如《西游记》中孙悟空的金箍棒、猪八戒的钉耙、沙和尚的月牙铲、铁扇公主的芭蕉扇等。道具造型关乎正反形

图7-24 拟人化的交通工具设计

图7-25 《帝国》中武器的设计

象、角色内心、情感塑造等。正如死神手中握的镰刀，而爱神手中捧的鲜花，恶魔的道具多以骷髅等阴森恐怖形象为元素进行设计，而正面角色的造型刚好相反。为了避免观众的误解，正面角色的道具设计应与反面角色设计有着明显差异，我们在进行设计的时候需要根据角色身份进行合理搭配。

在设计道具时，我们还要注重适度夸张，夸张是动画造型中最基本的特征之一，过于写实和自然的造型淡而无味，夸张的造型才能吸引注意。总之，在开始设计道具之前我们需要充分了解作品整体的艺术风格、时代背景以及角色个性，再根据了解到的信息大量收集素材。道具的设计必须从整体着手，必须同影片这个大系统中的不同部门相联系，各部门的设计风格必须融会贯通，切不可孤立。

7.6 道具的设计要求

道具是动画作品中不可忽略的一部分，它是一个独立的体系，但并不代表它就是孤立于动画作品其他部分而存在的动画造型，它是一个完整的系统的工程，道具是其中一个重要的单元。道具的设计不应该也不能和场景设计，人物造型设计分离开来，应该而且必须遵循相互联系，从整体到局部的艺术设计的总原则。在这个总原则的前提下，负责不同部分的设计师们应该提前进行沟通，商量好影片的风格和基调再设计道具。

7.6.1 道具应与作品的整体风格相一致

动画造型可以从四个方面来分类，分别为写实风格类、夸张风格类、符号风格类和装饰风格类。所以在设计道具的时候就应该考虑到风格吻不吻合这个问题。道具的设计应该跟随作品的整体风格做出相应的变化。如果作品风格为夸张风格，那么道具的设计就应该适当的夸张。不统一的绘画设计风格会使整部片子在视觉和思维上产生不和谐的感觉。例如，《哆啦A梦》中的道具，普遍为圆润可爱的简单造型，这样的设计也是因为与这部作品设定的风格基调有关。整部作品走的是轻松、幽默、可爱的路线，因此设计的道具均为比较圆润、简单的，如图7-26所示。

7.6.2 道具应与角色造型风格相一致

在传统的二维手绘制作模式下，角色造型与角色所配备的道具通常是由同一个人一次性完成的，很自然地能够做到二者风格的统一。不过，在使用计算机制作动画的模式下需要注意一个问题，即角色造型与道具设计可能由不同的人员来完成。这样，道具设计师在着手道具设计时就必须事先考虑好角色造型是写实还是夸张变形等。例如，《哆啦A梦》中，主人公之一的机器猫造型简单，主要由多个圆组成。脑袋一个大圆，

图7-26 《哆啦A梦》中简单的飞行器设计

两个眼睛即是两个椭圆形，大嘴即是一个半圆，再加上圆鼓鼓的身子和肥短的四肢，便造就了可爱的机器猫。而它的道具——四维空间袋的设计，紧贴角色风格，也设计成了一个半圆。这么一个半圆的袋子，安放在机器猫滚圆的肚皮上一点也不显得突兀而且更显得它可爱了。

7.6.3 道具应与角色的个性塑造要求相吻合

道具是角色性格特征的表现，因为道具设计必须跟着角色走，角色鲜明的个性，在道具设计上也要有充分的体现。例如，表现对抗冲击时，正、反面人物使用的武器各不相同，反面人物的武器有的使用骷髅头，有的使用骨头或者其他更加血腥恐怖的物品，而正面人物则反之。那些邪恶的甚至恶心的道具更加能够深化反面角色的个性。

7.6.4 道具应与故事情节的发展相一致

在动画作品中，随着故事情节的变化推移，角色道具也应该随之发生相应的变化，所以在进行道具设计时，应该考虑到这一点。例如，《再见萤火虫》中，由于战乱，兄妹俩的幸福生活被打破了，由于不堪忍受寄人篱下的生活，兄妹俩搬出了亲戚家，失去了生活保障的他们，日子每况愈下。妹妹从原先肉乎乎的身子到最后的骨瘦如柴，原先红扑扑的脸蛋，也由于生病的原因而愈发的红了。哥哥身上的衣服也由剧情的发展、时间的推移而变得破烂不堪。影片成功地借助了道具来对剧情进行诠释，以这一小细节打动观众。

- **小结**

道具作为所有物件装置的总称，其与场景、剧情人物等方面联系紧密，同时作为一种可移动物件，根据场景的陈设与表演者的配备来随意移动。从场景设计来看，设计道具的造型、色彩，以及其艺术化运用，对于道具进行设计的时候，理应同动画时代背景、人物角色、宗教信仰以及风俗习惯相契合，实现场景艺术的真实还原，虽然是有限程度还原，但是这种道具设计是源于生活且高于生活的，成功地提升了审美情趣和审美价值，对动画作品的生命力有着重要影响。

- **思考与练习**

分别设计一个老年知识分子和一个摇滚男青年的起居室，注意以主人的兴趣爱好添加场景空间中的道具。

第8章

场景设计图的设计与制作

▶▷ 学习提示

　　本章通过对动画场景设计图的基本制作方法讲解,以及一些相关的设计原则,让学生了解场景制作在实践工作中的处理方法。在场景的设计与制作中,往往会有大量的场景设计草图,这些场景设计包括自然景观的设计,也包括对人文景观的设计,例如,草地、树木、房屋、阁楼、街道等。需要理解和掌握场景设计的透视法和效果图、平面图、立面图、鸟瞰图等制作方法。

▶▷ 学习目标

- ▸ 了解场景制作的相关软件以及功能效果;
- ▸ 掌握场景结构图绘制;
- ▸ 理解产生场景空间感的方法。

▶▷ 核心重点

动画场景设计的透视法和效果图、平面图、立面图、鸟瞰图等制作方法。

▶▷ 本章导读

　　本章从基本的透视、比例到构图、景别等,从通用的制图符号讲述效果图、平面图、立面图、鸟瞰图等制作方法。动画中场景的制作将一个原本不存在的场景生动逼真地展现在我们面前,这其中二维动画场景空间要考虑透视法、比例关系等,三维动画中场景的搭建包含了场景模型的创建、场景材质的赋予、场景灯光的表现整个过程。

本章PPT

动画场景设计图是场景设计思想的体现，也是学习的重点。设计图包括很多方面，比如效果图、平面图、立面图、鸟瞰图等等，都需要我们花大量的精力学习。现代动画片更多的是模仿电影的空间感、镜头感，要求生动逼真的效果，所以画动画场景，必须掌握镜头画面的透视法。

8.1 场景结构图绘制

方位结构图也就是我们经常说的平面图、立面图、鸟瞰图等，绘制这些图的目的就是要明确、清晰地将场景结构、方位表述出来。场景设计者应该用准确细致的图样，使组里的其他创作者了解场景的具体空间形态、结构特点，为未来影片的场面调度提供可靠的环境、支点的依据，为镜头设计提供更方便快捷的思考空间。所以在进行场景设计之前，就必须对这一场景进行整体的、详细地规划。

8.1.1 平面图、立面图的基本画法

（1）制图中线的种类和用法
制图中各种图形都是用粗细、形状不同的线段来表示的，如图8-1所示。
（2）制图中的通用符号
制图中有些特定的物体，需要特定的符号表示，如图8-2、图8-3所示。
（3）绘制平面图、立面图
运用这些制图的符号，就可以按照比例，完成一个场景的平面图、立面图，如图8-4、图8-5所示。

8.1.2 鸟瞰图的基本画法

鸟瞰图是一种立体示意的辅助图，在一个图面上展现三个面以上的结构。可以帮助了解结构复杂的场景空间。鸟瞰图有两种，透视鸟瞰图和无透视鸟瞰图。
（1）透视鸟瞰图
绘制透视鸟瞰图以任意确定结构线的灭点，画出有一定透视效果的鸟瞰图。但并不是严格的透视。依据个人风格，可以设计不同风格与透视效果的鸟瞰图，如图8-6所示。
（2）无透视鸟瞰图
根据平面图直接画出鸟瞰图，方法很简单，就是以45度水平斜轴做出鸟瞰效果，如图8-7所示。

8.1.3 方位结构图在影片创作中的应用

在动画电影《怪物公司》中的追逐戏平面示意图中，方位结构图在影片中的主要作用就是对场面调度的准确描述，在制作过程中可以有效地防止位置穿帮，方位结构图是动画制作过程中的有效工具，如图8-8所示。

名 称	图 形	使用方法
标准实线	——————	物体的可见轮廓线
粗实线	——————	剖面的轮廓线
细实线	——————	尺寸线、剖面阴影线
虚 线	- - - - - -	物体不可见轮廓线
曲 线	～～～～	窗帘等软体物
	～	不规则的断裂线
折断线	—⌐⌐—	长距离省略线
点划线	— · — · —	中轴线

图8-1 线的种类和用法

名 称	图 形
单面墙	
双面墙	
单扇门、双扇门	
转 门	
窗	
台 阶（箭头表示升高方向）	
坡	
楼 梯	

图8-2 物体的种类和用法图1

名 称	图 形
铁栅栏	
墙 垛	
木栅栏	
铁丝网	
柱 子	
树 木	
山 坡	
床	
沙 发	

图8-3 物体的种类和用法2

图8-4 立面图

图8-5 平面图

图8-6 有透视鸟瞰图

图8-7 无透视鸟瞰图

图8-8 《怪物公司》的方位结构图

8.2 场景效果图的制作方法

8.2.1 画幅规格

由于人眼的生理结构，从正常的平视角度来讲，以视觉为中心，水平40度角以内，垂直30度以内，形成左右大于上下的椭圆形范围是人眼的有效范围，垂直30度以内，形成左右大于下眼的椭圆范围是人眼的有效范围。所以我们的影视屏幕才会被设计为大于上下的长方形。

动画场景最终是要通过屏幕表现出来的，所以，我们在绘制动画场景效果之前，应要了解国际上通用的屏幕画幅的规格比例。

①电视屏幕宽高比：普通电视屏幕是4:3，高清晰电视屏幕是16:9。

②电影银幕高宽比：普通银幕是1:1.38，遮幅银幕（假宽银幕）是1:1.66或1:1.85，宽银幕是1:2.35。

8.2.2 景别

景别就是影片主体对象中我们镜头画面中所占比例，这个比例就是"景别"。

景别与场景设计有着密切的关系。景别决定最终镜头画面中景物范围的大小，决定表现对象的比例大小，决定了场景空间感的表现，决定了景物的主次地位。

景别的划分通常以人为标尺。

（1）大特写

主体对象的某一局部，如一只手、一双眼睛、一个鼻子。

（2）特写

角色的头顶到肩部以上。此时镜头中几乎看不到场景。如果是在场景上，就是一扇窗户、一个墙角。特写和大特写通常是对表现对象的细节的强调，而且可以赋予无生命物体以上生命。表现出来的不仅是物体的表面，而是具有感情意义，甚至可以具有比喻、象征的含义。

（3）近景

从角色的头顶到胸部以上，角色占据画面一半以上，场景环境在后景，属于次要位置，近景镜头往往是表现静态效果，角色的动作也多是语言、表情、手势。

（4）中近景

角色的腰部以上。它既可以表现角色的静态，也可以表现动态，镜头也往往是在运动中的。

（5）中景

角色的膝部以上。主要表现角色动作。中景镜头中角色常常会和周围环境发生相互关系，并且角色的动作也依靠场景，场景将作为动作的支点起到重要作用。

（6）全景

角色全身以上。主要表现角色的行为。角色和场景关系是表现的重点。

（7）大全景

角色在画面中占有很小的比例，表现环境空间成为重点、大全景表现的是场景的全貌，空间关系。

（8）远景

角色几乎可以忽略，以表现远处的景物为主。主要展现场景的气势。远景也表现场面的规模和地理位置和主要对象的运动方向。

8.3　场景镜头画面透视

8.3.1　画面镜头透视的基本概念

透视就是将三维立体空间的物体表现在二维平面空间内，有时凭借直觉也可以大致画出具有立体感的物体，如掌握了透视法就可以更好地利用线条表现对象。现代动画片更多的是模仿电影的空间感、镜头感，要求生动逼真的效果。所以画动画场景时，必须掌握镜头画面的透视法。

影视艺术是一门虚构的致幻艺术，创作者要让观众投入到自己营造的虚构的"幻梦"之中，首先就得让观众能够相信这特定的情景是真实存在的。所以"影视艺术什么都可以是虚假的，但细节一定是要真实的"。这细节就包括了空间感、镜头感的表现。动画艺术是影视艺术之一，自然也不例外。为了更好地表现真实感、镜头感，就需要我们首先要了解镜头、被摄体和最终镜头的画面关系。

（1）镜头

在电影的拍摄中，镜头取代了人的眼睛。就透视法而言，镜头画面透视和常规绘画透视没有本质的区别。只是在取景范围上受到了镜头角度的限制。

镜头角度分为水平角和垂直角，如图8-9所示。

人的眼睛在看物体时的最佳角度是37～38度。因此水平角接近人眼视角的镜头，就被称为标准镜头。大于人眼视角的镜头叫广角镜头，小于人眼视角的叫长焦镜头。广角和长焦镜头在视觉上都有一定程度的变形，标准镜头与人眼看物体的效果最接近，所以他的拍摄效果最自然、最逼真。

（2）视平线

视平线也就是地平线，镜头画面中视平线的高度取决于视点的高度，也就是镜头距地面的高度。视平线越高所看的地面越大，景物间的距离越疏。视平线越低，所看到的地面越小，景物间的距离越密。镜头画面中一切透视线段的灭点都与视平线有关。在创作中视平线的位置如何安排取决于画面内容和取景方式。

（3）镜头、被摄体和最终画面的关系

根据场景的平面图、立面图，创作者可以清晰方便的在场景中选择镜头的位置、角度，达到最终理想的效果。镜头、被摄体和最终画面三者的关系，如8-10图所示。

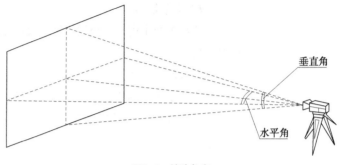

图8-9 镜头角度

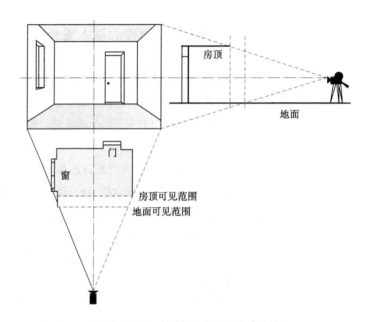

图8-10 镜头、被摄体和最终画面三者的关系

8.3.2 平行透视画法

（1）平行透视法的基本概念

平行透视法是指视平线与被摄对象的水平面、纵身面平行，与垂直面成90度。心点是平行透视的关键，心点在镜头画面的视平线上，在画面的左右中心位置。心点一定在视平线上，随视平线的移动而改变，它是平行透视的灭点。

（2）平行透视的基本画法

首先确定视平线与心点的位置：在平视的（非仰非俯）平行透视画面中。心点在画面对角线的交点上，然后过心点做一条平行于水平边框线得平行线，就是视平线。平行透视的画法，如图8-11所示。

由于任何物体都是点组成线，由线组成面，再由面组成体。所以我们要通过确定物体关键的棱角点来确定物体在镜头画面中的位置、大小及透视。

其次，将点连接成线，平行透视中的所有纵身面的纵身线段都向心点消失，前后线段与镜头画面的水平边框线垂直，水平面的前后线段与镜头画面的水平边框线平行；垂直面的左右线段与镜头画面的水平边框线垂直。

下面两组例图都是以平行透视原理来进行创作的。画面中只有唯一一个消失点，画面中所有的斜线都经过消失点。画面进深长度目测，如图8-12所示。

（3）平行透视中倾斜物体的画法

倾斜的物体也就是指倾斜的房顶、斜坡、台阶、楼梯等。倾斜面上的线向天点或地点消失。天点和地点在画面中轴线上。上下坡的平面部分向心点消失，上坡的斜面向天点消失，下坡的斜面向地点消失。台阶可以通过等分垂直面方法获得，如图8-13所示。

（4）平行透视中圆形物体的画法

圆形物体要通过正方形中的对角线获得。首先要学会在平面中做圆，如图8-14所示。

然后在镜头画面中做出透视变形的正方形，就可以作出相应的圆了。而且由于开关都是以门轴为中心的圆形轨迹，所以还可以解决透视中门、窗开关的画法问题，如图8-15所示。

首先在画面中确定以门宽为1/2边长的正方形，画出正方形的对角线，然后作出圆。这个圆就是门的开关的轨迹。门的灭点是由门的开关角度决定的，也应该在视平线上。在确定了地平面上门的角度后，做延长线，与视平线交于一点，这就是门的灭点，如图8-16所示。窗的开关方向可能不同，但绘制方法相同，如图8-17所示。

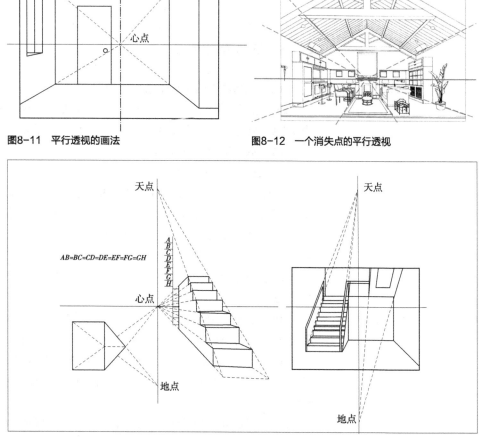

图8-11 平行透视的画法　　　图8-12 一个消失点的平行透视

图8-13 台阶通过等分垂直面方法获得

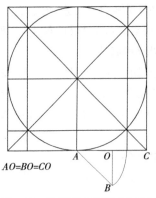

图8-14 圆形物体要通过正方形中的对角线获得

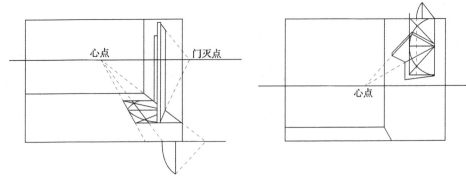

图8-15 透视变形的正方形

图8-16 门的灭点

图8-17 窗的开关方向

8.3.3 成角透视画法

（1）成角透视的基本概念

成角透视是指镜头视中线与被摄对象所成角度不是90度时的透视效果。一个矩形物体在成角透视情况下均有两个灭点，这两个灭点在心点左右两边。

（2）成角透视的基本画法

成角透视的画法，如图8-18所示。

①灭点的确定。由镜头视点分别做两条平行于物体两边的直线，这两条线在视平线上的投影交点，就是左右灭点。灭点距心点的远近，根据镜头与被摄物体的成角大小而定。所成角度越小时，灭点距心点越远，看到的面越大，纵深效果越差。所成角度越大时，灭点距心点越近，看到的面越小，纵深效果越强。

②通过确定棱角点的方法，确定物体的位置。同一组平行线向一个灭点消失，如图8-19所示。

③成角透视中倾斜物体的画法。上下坡、台阶、斜坡的房顶等倾斜物体在成角透视中主要有两种情况。一种是近高远低的下坡，倾斜面上的平行线向地点消失。另一种是近低远高的上坡，倾斜面上的平行线向天点消失。天、地均根据倾斜角度而定，分别在左右灭点的垂直线上。倾斜角越大，天、地点距视平线越远，如图8-20所示。

成角透视的画面效果较自由、活泼、生动，与真实场景空间更为接近，且变化多样、纵横交错，有助于表现复杂的场景及丰富多彩的人物活动。改变两个消失点在画纸

上的位置，可带来截然不同的效果。如图8-21所示。

如果是一组楼梯，天点和地点的距离应该是相等的，如图8-22所示。

④成角透视中圆形物体的画法。成角透视中圆形的画法与平行透视中相同，根据外切正方绘制，如图8-23所示，门的画法如图8-24所示，窗的画法如图8-25所示。

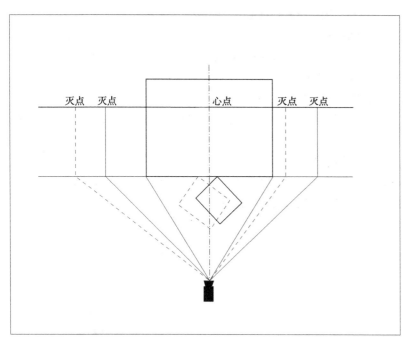

图8-18　成角透视画法

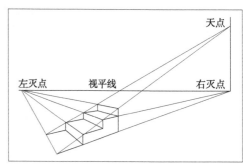

图8-19　同一组平行线向一个灭点消失透视

图8-20　成角透视中的消失点

图8-21　有陈设的成角透视

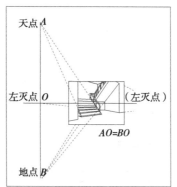

图8-22　楼梯的透视

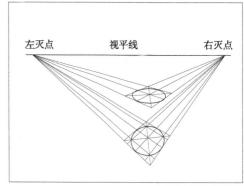

图8-23　成角透视

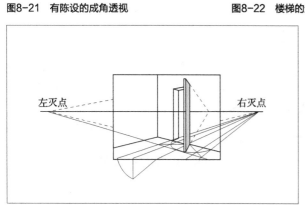

图8-24　门的透视画法

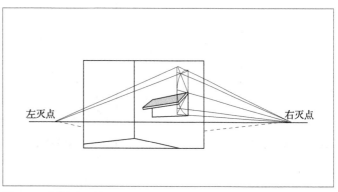

图8-25　窗的透视画法

8.3.4 仰视与俯视的画法

（1）平行透视下的画法

在平行透视下的仰视，镜头中的垂直线均向天点消失，纵深线仍向心点消失。仰视的视平线在画面下方，天点确定由镜头与被摄物体的倾斜角度而定。倾角越大，天点距离心点越远；倾角越小，天点距离心点越近，如图8-26所示。

（2）成角透视下的画法

在确定了天点之后，镜头中的垂直线均向天点消失，原来向左右灭点消失的线段仍向左右灭点消失，如图8-27所示。

（3）平行透视下俯视的画法

在平行透视中，垂直线均向地点消失，向心点消失的线段仍向心点消失，如图8-28所示。

（4）垂直、仰、俯视画法

在仰视为90度的仰视透视中，天点在画面对角线的交点上，如图8-29所示。俯角为90度时，地点在画面对角线的交点上，如图8-30所示。

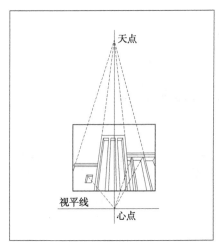

图8-26 仰视的平行透视

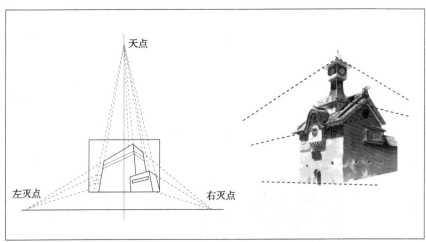

图8-27 成角透视

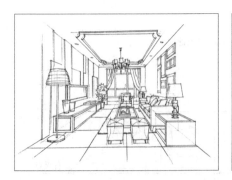

图8-28 平行透视

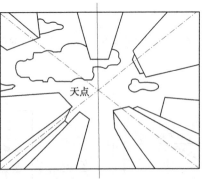

图8-29 垂直仰视

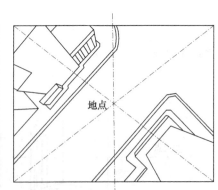

图8-30 俯角为90度透视

8.3.5 灭点的相对性

画一组直线相交于一点，这个点可以代表很多东西，包括天点、地点和心点。而究竟是什么点，则完全取决于周围的情况，如图8-31埃舍尔得作品《彼岸》所示。

我们看到了一条长长的隧道，有着拱形的窗户。这条隧道在一片漆黑中消失于一点，根据其周围的环境，这个点可以是天点、地点和心点。如果我们只看隧道左右两侧，可以看到水平状态的月球表面，这种情况下灭点就承担了心点的功能。

然而如果向画面的上半部分看，可以看到俯视的月球表面，居高临下。所以现在这个同样的灭点就变成了地点。最后，这个点还可以作为画面下半部分的天点，因为是仰天而望。在这幅作品中，三个完全不同的空间构成了一个统一的整体，看起来十分怪异，却像真实存在。

8.3.6 曲线透视

也可以称作鱼眼透视。利用鱼眼镜头拍摄的照片就有这种效果，在绘画表现时就形成了曲线效果，如图8-32所示：

曲线能够比直线更准确地反映我们对空间的感受。这种视觉上的变形，在日常的生活中比比皆是。一个人躺在草地上两个电线杆的中间，仰头看着两个平行的电线，如图8-33所示。P与Q是离他最近的两个点。如果他向前看，他就会看到电线在F处交汇；向后，会看到他们在E处交汇。于是，无限延伸的两条电线就可以画成菱形$FQEP$。但我们根本不信，因为我们从来没见过点P与点Q处的突结，可以从连续性考虑，可以把它们画成曲线。

曲线透视实际上可以看作是平行透视和成角透视的"连续性融合"。我们可以利用鼓凸变形的方法来绘制鱼眼透视效果。通过埃舍尔的作品《阳台》，我们可以完整的学习这一方法，如图8-34所示。我们首先要绘制一份原型草图，然后把它等分成若干方块。虚线的圆周标示着上面提到的变形部分的边界。垂直线PQ与RS以及水平线KL与MN变成了曲线，中间部分被放大了。A、B、C、D四点被移近边缘，变成A'、B'、C'、D'。当然，用这种方法来重新构造整幅作品也是可以的。所以我们看到圆心周围的部分发生了膨胀，而边缘部分则被压缩。也就是说水平和垂直线都向外、向圆圈的边缘挤压。这样就完成了曲线透视效果。

8.3.7 假透视

假透视多用于三维动画场景模型的制作，利用假透视将场景一部分缩小比例，以达到扩大空间范围的视觉效果，而且又减小了场景模型的数据量，如图8-35所示。例如，制作一段长廊的纵身透视效果，如果按真实结构比例制作，想获得大景深透视效果，场景的模型就会很大，利用假透视，同样可以获得大景深透视，但场景的模型量就会缩小很多。

8.3.8 运动镜头的透视

运动镜头是指在一个连续的镜头中，摄影机的位置、角度以及镜头的焦距都可以随着拍摄内容的需要而变换的画面。动画中镜头运动并不是真的做镜头的运动，而是场景的相对运动，给观众造成视觉上的错觉感，好像是镜头在动。

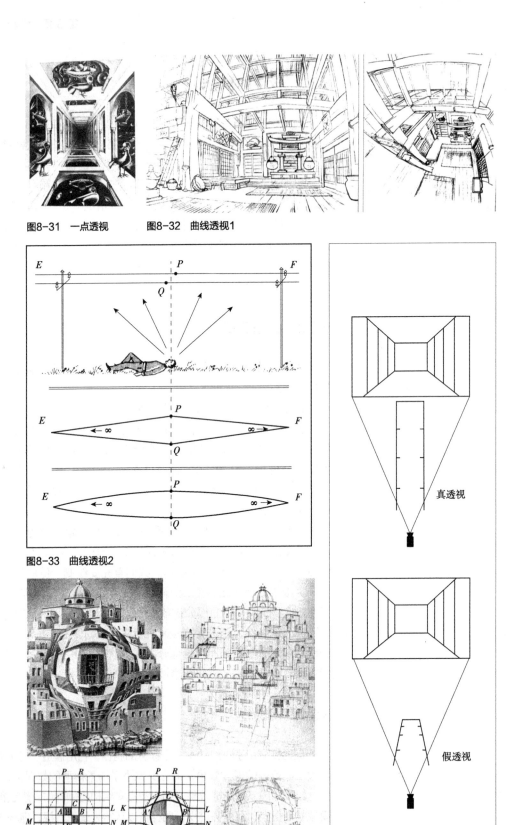

图8-31 一点透视　　图8-32 曲线透视1

图8-33 曲线透视2

图8-34 曲线透视3

图8-35 真假透视

8.3.8.1 推镜头

摄影机逐渐向画面靠近，画面外框逐渐缩小，画面内的景物逐渐放大，使观众的视线能够从总体或较大的视野集中到画面的某一局部的镜头。尤其是使用急推镜头，更能表现视线迅速寻找的状态或关注的情绪。推镜头设计得当，会对表现剧情起到较好的作用，如图8-36所示。

在动画片中要想表现大幅度的推拉效果并不容易，因为传统动画中，场景是完全手绘在平面上的，不可能将场景的纵深效果画得足够远、足够细，如果用一张背景做推拉效果，运动的幅度必将很小。所以在没有三维动画技术的情况下，想制作大幅度的推拉效果，就需要靠场景分层的办法来进行创作。

8.3.8.2 拉镜头

拉镜头是使摄影机与画面逐渐远离，画面外框逐渐放大，画面内的景物逐渐缩小，呈现远去效果的镜头。拉镜头可以使观众的视线从一个局部或一个点，逐步扩大到整体或面，如图8-37所示。

下面是一个偏中心拉镜头，由奇奇手拿奶瓶喂小猫基基的局部特写，拉开到奇奇与周围环境的中景镜头，使观众的视线从局部开始，经过镜头的拉起看到一个大的环境。

8.3.8.3 摇镜头

是指摄影机位置固定不动（即视点不变），镜头自身做上下左右的摇动。由上向下摆动摄影机叫下摇，由下向上摆动摄影机叫上摇。在动画片中的表现，如图8-38、图8-39所示。

摇镜头的最大特点就是会造成透视上的强烈变化，镜头一摇，透视即变。因此，在动画中表现摇镜头是比较困难的。要表现摇镜头，首先绘制一副足够长的场景图，其次在场景中要描绘出足够的透视变化，如图8-40所示。由于透视变化是连续的，所以在起幅和落幅之间的部分，必然会产生变形的弧度。因此，在创作的时候需要一些技巧来处理，尽量避免曲线透视的出现。

（1）**不规则物的遮挡**

不规则的物体，例如树木花草，这些透视性不强的物体将场景中透视变形的部分遮挡住，可以有效地避免不真实感。这种方法多用于连成一体的场景，如图8-41所示。

（2）**前景分层遮挡**

在视觉允许的范围内，透视可以作改变；但在超越了范围，必须变的时候，就可以利用另一个楼体做前景入画的方式，挡住必须改变透视的楼，合情合理的达到"改变透视"的效果。不用实际上改变透视，但在观众心中却默认了透视的改变，如图8-42所示。

（3）**快速摇移**

将起幅与落幅的中间过程透视变形部分采用镜头快速甩摇的方法，在观众还没有看清中间过程的时候，就已经完成了摇动。

（4）**小幅度摇动**

在眼睛允许的范围内做小幅度、慢速的摇动，然后迅速切换下一镜头，同样可以达到不改变透视，制作摇移镜头的效果，如图8-43所示。

（5）远景摇动

利用远景做摇移镜头，因为在远景中，物体都变得很小，透视几乎看不到，所以利用远景可以制作大幅度的摇移也不会有穿帮的感觉，如图8-44所示。

（6）故意将场景设计成弧形

因为场景透视发生变形的部分往往成形，所以如果事先就将需要做摇移的场景设计成圆弧形，自然也就不存在透视变形的问题了，如图8-45所示。

8.3.8.4 移镜头

摄影机边移动边拍摄。这样的拍摄犹如在行进中对事物进行观察，画面能给人以巡视或展示的感觉。移镜头又称跟拍，指摄影机在场景中水平、垂直方向的位移，如图8-46、图8-47所示。

图8-36 推镜头

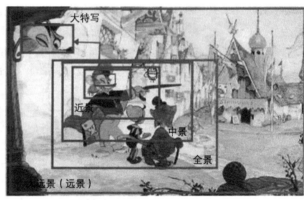

图8-37 拉镜头

图8-38 横向摇镜头

图8-39 竖向摇镜头

图8-40 横摇镜头的场景设计

第 8 章 场景设计图的设计与制作　97

图8-41　不规则物的遮挡

图8-42　前景分层遮挡

图8-43　小幅度摇动

图8-44　远景

图8-45　弧形场景设计

图8-46　横移镜头

图8-47　跟移镜头

8.4 光影的透视画法

8.4.1 光影透视的基本概念

光影也就是物体的阴影。物体的投影主要由自然光和人工光造成。自然光指日光和月光，人工光指灯光或火光。

在光影的透视画法中，要通过几个关键的点绘制。

光源点：发光点的位置。

光足点：光源点在地面的投影位置。

物顶点：物体顶端的点。

物足点：物体在地面的位置点。

投影点：投影的外轮廓点。在光影透视中，光源点要始终和物顶点连接，光足点要始终和物足点连接，两条线的交点就是投影点，如图8-48所示。

8.4.2 日光阴影的画法

日光阴影在场景设计中分为顺光与逆光。顺光阴影的画法，如图8-49所示：光线从物体正面、从镜头背面照射进来，所以在画面中无法描述光源点。首先需要确定光源与被照射体的位置关系，因此需要通过确定光源灭点的方法确定光源位置，如图8-50。

光源在"1"的位置上，即在逆光的情况下，日光总以发散角方式照射物体。

光源在"2"的位置上，即在顺光的情况下，日光总以平行方式照射物体。

光源在"3"的位置上，即在顺光的情况下，日光总以聚拢角方式照射物体。

逆光阴影画法，如图8-51所示，光线从物体的背面、从镜头的正面照射进来。首先要确定所需要的光源位置。由于太阳在无限远的地方，所以光足点在视平线上，然后可以根据对应点作图。

平行透视下的画法：

成角透视的画法，如图8-52所示。

侧光阴影画法，如图8-53所示，光线从侧面射来，已接近平行光，所以没有光足点。在投影中始终有两条线保持平行，另两条线向灭点消失。

8.4.3 灯光阴影的画法

灯光的阴影透视画法与日光的画法没有太大的区别，依然是通过光源点、光足点等几个关键点绘制。关键还是确定光源点和光足点的位置关系，光足点要靠点或左右灭点来确定。

8.5 场景气氛图绘制

首先绘制线描草图，这是场景结构的蓝图，然后描绘出素描层次，接着就是描述光影效果，画出哪儿是亮的，哪儿是暗的地方，因为要准确指出光源，所以光线的设计

第 8 章 场景设计图的设计与制作

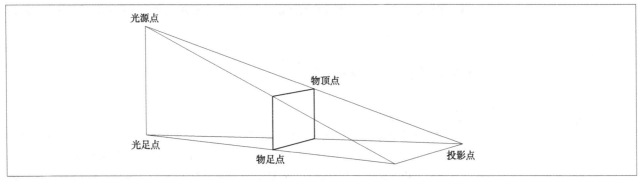

图8-48 光影透视

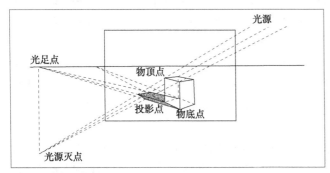

图8-49 顺光阴影画法

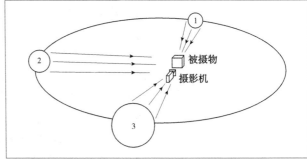

图8-50 日光阴影的画法

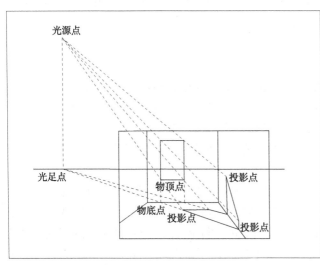

图8-51 逆光阴影画法

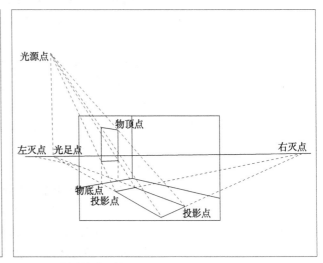

图8-52 成角透视的画法

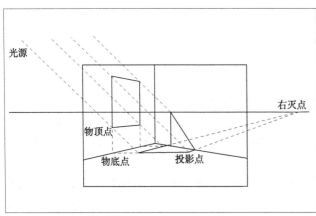

图8-53 测光阴影画法

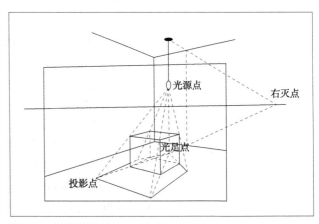

图8-54 灯光阴影画法

增加了图层的复杂性。草图的色调显示出它的亮度和对比度。这些不同图层的综合决定了场景的情绪气氛。

8.5.1 场景设计草图阶段

8.5.1.1 草图探索

对于一个相对复杂的场景设计，有许多问题需要逐步解决，设计者得统观全局进行一系列的思考。比如对于场景的特定时空与特定地域的定位，场景特定世界观的定位，对现实资料的借鉴与变化等。在思考的同时，用笔记录一些图像化的东西。这个阶段是使构思逐步清晰、逐步合理，并且是从构思一个想法到图形呈现的重要阶段。这个过程要勤于把思考的东西用图形记录下来，所谓的灵感在这个阶段总是偏爱那些勤于思考者。

草图阶段大致也可以分成两个过程。首先，在明确场景设计的要求后，查找相关的图形资料。比方设计要求中的历史定在战国时代，地点定在秦国，这就需要通过大量的图形资料、文字资料先对这个时期的建筑特点、民俗民风进行深入地了解，也可以避免一些常识性的错误。

在设计思路基本明确后，就可以进入场景构思、图形化探索了。包括主次空间的分类与分布，空间与空间的整合，空间的平面单元构成图，设计一些场景的主要角度，逐步地使设计从初步成形到深入细致。草图阶段可以尝试不同的表现方法，一般以能快速表现设计意图为宜，如图8-55、图8-56所示。

8.5.1.2 色彩光影的探索

利用小的色彩稿进行探索，对于迅速、准确地把握场景整体的色彩、光线气氛非常有帮助，如图8-57所示。色彩小稿的制作手段也是十分多样的，一般可以用水彩、水粉、彩色铅笔等方便、易用的传统绘画材料。现在，利用Photoshop、Painter等软件，可以很方便地绘出色彩小稿，特别是进行局部修改和整体色彩调整时，更能显示其方便性。

色彩小稿的用途在于分析问题，提供解决问题的方案，提醒我们在制作时应注意的地方。首先，它适合于小尺寸、有利于整体色彩的把握。其次，要注重大关系的塑造调整，舍弃细节的刻画。最后，色彩小稿不同于绘画作品，绘画考虑的是单幅画面的完整与成立，而场景设计的色彩小稿应该考虑色调、光线与场景设计要求的关系，前后场景的风格统一，看设计意图有没有得到很好地体现，是以找到最佳方案为目标的。

8.5.2 场景设计正稿阶段

8.5.2.1 色彩稿的创作

把铅笔线稿进行扫描，然后导入Photoshop中。原始的扫描图一般比较灰暗，还有一些污损的地方，所以要对扫描图进行一些处理。调整图的亮度与对比度，使铅笔线饱和而富有层次，再用橡皮擦清除污损的地方，得到一张整洁的线稿。这一步，也可以直接用数位板在电脑里绘制完成。

Photoshop的图层在色彩稿的绘制过程中非常重要，合理的分层可以大大加快绘制的速度，方便修改。先把线稿放置到层的顶端，并设置成正片叠底，这一层可以固定在最上层，再加几层，作为绘制色彩的层，层的多少视图的复杂程度而定，分别命

图8-55 草图阶段

图8-56 气氛图阶段

图8-57 场景色彩小稿

图8-58 宫崎骏《天空之城》场景色彩小稿

名以方便管理。

在铺设大基调时，用比较大的笔触轻松涂抹，在有些地方可以考虑先铺一些对比色作为底色，这样在后面的刻画中不经意间可以透出一点，使得颜色比较透明和有生气。再加几层分别铺设前景、中景、远景。大致画出形体的基本颜色和明暗关系，注意色彩空间的架设，不要太在意边线、轮廓，这些形体将在后面的绘制过程中得到修正。在这个过程中，尽量保持新鲜的感觉和旺盛的表现欲，同时保持用笔的轻松。

在深入描绘阶段可以运用丰富的笔触进行局部的描绘，Photoshop中内置了多种笔触效果，可以根据具体情况酌情选择，并调整笔的大小，有时也可以调节笔的透明度，半透明的罩染可以使颜色的表现比较滋润。

用比较细腻的笔法具体刻画形体，使形象渐渐如照片显影般浮现。制作上要稳扎稳打，时时注意画面的整体性。随着刻画的深入，形象越来越具体，这个阶段要注意在细碎的局部只能分出层次，寻找大块形与小块形的对比，冷色与暖色的对比。这是整个绘画过程中最耗时间的部分，也是造型能力最大体现的部分。进行最后的局部刻画，注意各种材质的表现，调节画面整体气氛，可适当添加光影、雾气等，对色彩进行调整，如图8-58至图8-60所示。

8.5.2.2 分层处理

场景分层处理，就是将场景的前景、中景、后景和背景等若干景次分别按照预先设定的比例绘制在不同的平面上，然后在动画制作的时候依次叠加在一起，在镜头里依次注意推近和拉远的效果，制作中，景次之间依次出画或入画，以及运动速度的不同、虚实变化的不同、大小比例的不同，从而模拟出镜头推拉移动的视觉效果。

在场景绘制中将内景与房屋外景进行分别绘制，最后再叠加在一起，如图8-61至图8-63所示。

图8-59　宫崎骏《天空之城》场景色彩完成稿

图8-60　《千与千寻》场景色彩完成稿

图8-61　室内线稿

图8-62　室外线稿

图8-63　室内室外图结合上色完成稿

● 小结

整个场景设计需要根据动画的剧本来进行设计，充分地了解剧本中所包含的时间和空间等各种设计要素。通过场景设置能够为展现动画的故事情节与推动角色的表演提供一定的服务，所以在设计动画场景的过程中，我们必须遵循相关的设计与制作准则，严格按照每一道工序来进行设计，使得设计出来的二维动画场景能够符合剧本的实际需要，进而完成整部动画的制作，并达到遵循新时代大众的审美需求。

● 思考与练习

设计一个综合场景，需要有楼梯，有横向空间和纵向空间的场面调度，可以进行推、拉、摇、移、升、降等运动镜头的拍摄。要求透视准确，造型合理。

第9章

动画场景设计的艺术风格表现

◆ 学习提示

本章的学习重点是通过对不同类型动画片场景设计风格的介绍,了解动画场景设计的丰富性和多样性。通过对写实风格、幻想风格、漫画风格、装饰风格的介绍与分析掌握不同的设计手段,通过练习、实践,达到学习、理解和掌握的目的。

◆ 学习目标

▸ 了解场景设计的不同设计风格,
▸ 掌握写实风格场景设计遵循的原则。

◆ 核心重点

对不同类型动画片场景设计风格的学习。

◆ 本章导读

一部动画片采取什么样的场景设计风格,对于全片整体的最终视觉效果有着决定性的作用。在设计之初,每一位导演和设计师都会考虑该片场景设计和绘制的风格。场景风格的确立,起决定因素的是剧情故事本身的题材,动画场景设计的风格形式要为题材和故事服务。动画场景的风格样式因其题材的多样而丰富多彩,大体可以分为写实风格、幻想风格、漫画风格和装饰风格。

本章PPT

9.1 写实风格

在制作一部动画片时，要先考虑影片的美术风格，场景设计是在服从全片美术风格的同时进行的设计。所以决定场景风格有两个基本依据：第一，剧本本身的内容与其题材的限定；第二，主创人员以及投资人的主观审美倾向。在两者中起决定因素的往往是剧情和故事本身的题材，也就是我们常说的"内容决定形式"，形式要为题材、故事内容服务，这样才能为影片增色。

写实风格的动画片是近些年来全球动画领域较为流行的一种形式，有强大的市场票房号召力，往往成为商业动画电影宣传的一个有力的噱头。观众们会被荧幕上那些宏伟逼真的山石、峡谷、瀑布、森林及高大的建筑物深深吸引，如美国动画片《小马王》（图9-1、图9-2），《功夫熊猫》中的场景（图9-3），精细美妙的花草、植被和具有地域特色的建筑和地貌等，以及日本动画大师宫崎骏的动画片《幽灵公主》（图9-4）、《龙猫》中美丽乡村的景致。画面真实美丽，使人们为动画设计师和绘景师对现实生活的细微观察和逼真准确的绘制所折服。但无论是气势磅礴的大场面，还是那些细小可爱的精致细节都不仅仅是动画设计者对生活的照搬，更是他们经过对剧情的考虑后作出的艺术化创作。当遇到那些适合运用写实风格来设计场景的动画题材时，设计师经过搜集、整理，再有选择性地组合与筛选，从而创作出既符合生活现实又艺术化，或提纯或简化或完善或丰富了的具有写实形态的美妙场景。此类风格的场景设计往往带给观众一种逼真的视觉效果和视觉冲击力，使观众对故事剧情本身有种全身心地投入，跟着故事的情节发展与角色同呼吸共命运。

《功夫熊猫》

《龙猫》

图9-1 《小马王》场景设计

图9-2 《小马王》概念原画设计

图9-3 《功夫熊猫》场景设计

图9-4 《幽灵公主》场景设计

9.1.1 写实风格场景设计遵循的原则

9.1.1.1 场景空间及陈设道具的造型样式写实

日本动画场景绘制风格追求的是一种时间的特定性和自然的真实性。在场景、陈设道具和光影的表现上更加追求一种实际的状态，更趋向对环境的细致描绘。因此，在

看日本动画影片时观众往往有种置身其境的可信感。由宫崎骏执导的动画片《龙猫》是一部带有一定魔幻现实主义风格的动画片，但它主要还是讲述具有典型日本乡村风情的故事。该片所有场景采集自现实生活，有许多浓郁的乡土气息细节设计和处理，让观众由衷地佩服导演和美术设计的功力。画面风格朴素自然、充满田园气息，干净洗练的背景画面给人留下了深刻的印象，如图9-5、图9-6所示。

《秒速五厘米》

动画片的写实风格主要依靠场景来体现，甚至在某些局部细节的刻画中比真实的摄影更加真实。新海诚是继宫崎骏之后极具影响力的日本新一代动画导演，他指导的动画电影《秒速五厘米》中对场景的刻画超出了摄影机能够表现的范围，使人感觉一切都是那么真实，就如同现实世界一样。第一幕是花瓣如雪花般从樱花树上飘落，樱花树的阴影与雪白的樱花形成鲜明的对比，仿佛幻觉般的唯美。影片一开始，飘落在水面上的花瓣，停靠在路边的摩托车，以及停靠在马路边上的车辆，这些场景中每一个细节的刻画极尽真实，如果动画只是利用一些技术将实景以动画的形式呈现出来，也只能让观众佩服画师的技术，这样的场景再多也只是片中点缀，而《秒速五厘米》中场景的写实设计让我们可以凌驾于内容之上，在精细真实的基础上营造渲染的氛围，该片在写实与超现实唯美主义之间找到了平衡，如图9-7至图9-12所示。

图9-5 《龙猫》现实生活场景

图9-6 《龙猫》影片中的场景截图

图9-7　《秒速五厘米》场景1

图9-8　《秒速五厘米》场景2

图9-9　《秒速五厘米》场景3

图9-10　《秒速五厘米》场景4

图9-11　《秒速五厘米》场景5

图9-12　《秒速五厘米》场景6

9.1.1.2　场景空间及陈设道具的材质写实

在动画影片场景设计中，场景空间内一切陈设道具以及角色服装材质一定要依照真实情况写实。影片中金属、玻璃、石头等要与现实生活中的材质属性特征相接近，带给人一种身临其境的感受，这样才符合观众常规的视觉经验，产生亲切感。在影片《狂野大自然》中石头上的斑驳肌理，树木等自然材质的纹理，表现十分逼真，如图9-13、图9-14所示。

《狂野大自然》

影片《魔女宅急便》是典型的写实风格，该片讲述了一个带有一定童话和梦想色彩的故事，但影片中大多数情节还是相当写实的。影片中大部分场景取材于欧洲的一些古老海滨小城，观众可以通过其中的诸多细节，比如小女孩打工的面包店、居住的小阁楼看到场景中陈设道具写实的材质表现，如图9-15、图9-16所示。

动画片《超能陆战队》是美国迪士尼与漫威联合出品的第一部动画电影，该片堪称美式科幻的表率，并获得第87届奥斯卡"最佳动画长片"奖。该片取材于由Steven T. Seagle和Duncan Rouleau在1998年开始连载的以日本为背景的动作科幻类漫画。《超能陆战队》故事发生设定的背景地，是对应于现实世界中的美国旧金山（San Francisco）的近未来世界的虚拟超级都市"旧京山"（San Fransokyo）。与旧金山一样，这是一个具有明显东西方文化杂糅的地方。旧京山是一个日本文化元素处处彰显的标签化都市，这是因为在漫画原作中，故事发生地即在日本，而所描述的"超能陆战队"本身就设定为一个有官方背景的秘密组织的缘故。该片在三维技术层面的视觉效果、陈设道具的材质写实几近无可挑剔的完美，给观者带来了震撼的视觉效果，如图

《超能陆战队》

9-17至9-19所示。

自然材质的写实在场景设计中要遵循一定自然法则和规律性，并且符合人们常规的视觉感知，如图9-20至9-23所示。

美国动画片《机器人瓦力》在表现金属材质、木材质和自然植被时，设计绘制者运用娴熟的表现技法和写实的笔调，将具有各种自然属性和不同质感要求的材质表现得真实到位。将各种不同材质的椅子、地板、玩具魔方、太阳板等不同的肌理和纹路表现得惟妙惟肖，而且将不同种类金属的硬度与光滑度也都表现得各有不同，传达给观众准确的视觉信息，如图9-24至图9-26所示。

《机器人瓦力》

图9-13　《狂野大自然》中有石头的场景

图9-14　《狂野大自然》中有树的场景

图9-15　《魔女宅急便》场景1

图9-16　《魔女宅急便》场景2

图9-17　《超能陆战队》场景1

图9-18　《超能陆战队》场景2

图9-19　《超能陆战队》场景3

图9-20 《小马王》概念原画设计1

图9-21 《小马王》概念原画设计2

图9-22 《小马王》概念原画设计3

图9-23 《小马王》概念原画设计4

图9-24 《机器人瓦力》中的材质表现1

图9-25 《机器人瓦力》中的材质表现2

图9-26 《机器人瓦力》中的材质表现3

9.1.1.3 场景设计的光影关系写实

写实风格的动画片中，场景内的陈设道具等与生活中常见物品造型接近。光源也应该接近现实生活，所以光影关系要尽量达到写实，符合自然科学规律，与正常光源照射后所产生的反射和阴影角度以及形状大小等尽量一致。动画片《千与千寻》中当千寻与父母第一次来到汤屋周围时，时间设计是下午的阳光，是很强的斜射光照，所以场景中光线都非常统一。房屋、招牌、悬挂的灯笼、斜射的阳光和投影的角度都能够一一对应，其至在建筑物外墙上的凸点装饰物，在阳光照射下形成亮部和阴影，刻画得非常细致。如图9-27至9-30所示。

在动画片《怪物公司》中我们可以看到创作者在进行场景前期设计时，已经将光影节奏设计考虑在其中，这是创作中不可缺少的环节，也是动画场景设计中光影设计的基础，如图9-31所示。

美国动画片《里约大冒险》取材于巴西，将里约热内卢的景观描绘得色彩绚丽、美轮美奂，加之3D效果出众，使得影片具有很强的视觉冲击力，如图9-32所示。

动画片《云之彼端》中细腻温暖的视觉画面，全片充满了朦胧的光晕，细腻温暖，给寒冷的冬日增添了爱的滋味，如图9-33所示。

无光即无影，光影是使场景产生空间感的主要手段，是最具有变化性的造型手段，光影造型是电影的一大特点，动画中本来没有光影，但动画为了塑造空间感就必须通过光影来表现，它是使动画更加电影化的主要途径。

第 9 章　动画场景设计的艺术风格表现　　109

图9-27　《千与千寻》场景截图1

图9-28　《千与千寻》场景截图2

图9-29　《千与千寻》场景截图3

图9-30　《千与千寻》场景截图4

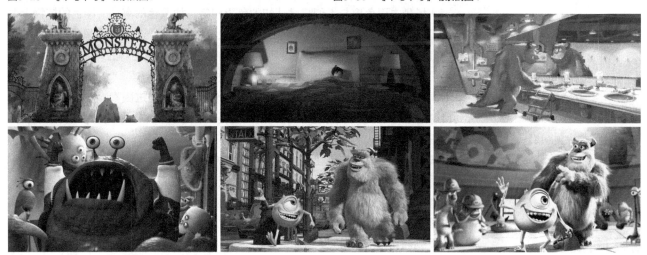

图9-31　《怪物公司》前期创作中光影的节奏效果

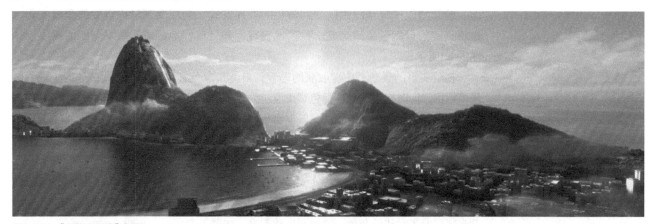

图9-32　《里约大冒险》场景

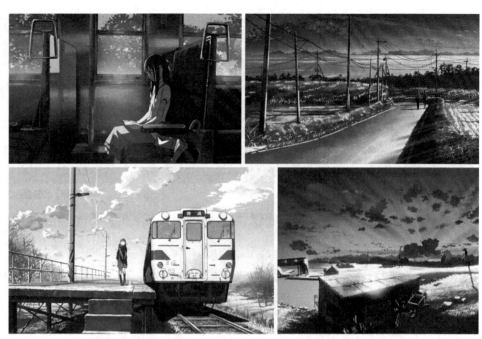

图9-33 《云之彼端》中细腻温暖的画面

9.1.1.4 场景设计的色彩关系写实

写实场景中用色应与人们日常认知的色彩相符,如蓝色的海洋、绿色的植物、白色的冰雪等。并不要用夸张的艺术创用,现实生活中由于阳光的照射和风化等原因的作用很少有绝对的纯色,所以在场景设计中使用的色彩应该拒用绝对的纯色,运用符合正常的色彩关系以及在正常光照下物体应该有的颜色。

动画片《平成狸合战》以季节的色彩变化作为重要的递进因素,从樱花烂漫的春天到白雪皑皑的冬季,过渡自然真实,给我们提供了随季节变化的经典写实背景绘制范例,如图9-34所示。

《平成狸合战》

绘景师以一株盛开的桃花为观众指明季节特性描绘初春大地景色。画面近处开着白花的树木,初萌的绿草,原野上依然可见的茂密的黄色草丛丰富了这一季节变化。在具体绘制每幅背景时,一定要综合各种环境因素,适当取舍,才能完成一幅优秀的作品,如图9-35所示。

从夏到秋渐变的乡村田原景色,除了必要的细节外,绘景师还描绘了一个更加宽阔的背景:远处山村的全貌消失在地平线上,大朵的云彩平衡了原本倾斜的画面。绘景师以田野从绿色渐变到黄色的处理方式,向观众预示大自然的季节变化,是将真实的自然景象精炼成一种艺术表现,并且很好地服务于故事创作的需要,如图9-36所示。

初秋田野的景色是庄稼收获的季节,自然景象色彩缤纷。在色调的处理上依旧以浅淡为主,同时把远景处理得色彩斑斓。为了不破坏画面的情绪,绘景师在细节处理上人为地增加了雾气调和的手法,既丰富了画面,又不显得唐突。近景处大朵的红花和依旧是绿色的草地形成鲜明的对比,把画面的景深推移到更加辽阔的地方,如图9-37、图9-38所示。

冬天的天空与大地景色。远景稀疏的树木在风雪的映衬下显得更加暗淡,与天光交相辉映的白雪糅合在整个画面氛围里,只有干枯的枝叶在风中微微摆动。树干黑色的背光部调节了柔和的灰色,使画面生动起来,如图9-39。

图9-34 《平成狸合战》长镜头场景设计

图9-35 《平成狸合战》初春大地景色

图9-36 《平成狸合战》从夏到秋景色变化

图9-37 《平成狸合战》初秋景色

图9-38 《平成狸合战》秋天景色

图9-39 《平成狸合战》冬天景色

9.1.2 写实风格的动画场景设计特点

具有强烈的真实感和亲和力，符合大多数观众的欣赏趣味和习惯。采用真实而细腻的手法，描绘自然风光，色彩明快、丰富多样、符合自然色彩规律，具有真实可信的视觉效果，符合大众常规的欣赏习惯，如图9-40所示。

画面效果精细、丰富、具有质感，给人一种身临其境地感受，如图9-41至图9-44所示。

个人风格弱化符合常规的大规模生产需要，可以多个工作者共同作业。在当今的

商业动画生产领域中，生产一部剧场动画或一部电视系列动画，需要招聘大量的创作人员和绘制人员集体协同合作，因而，为确保制作过程中的和最终完成的影片整体风格高度一致，需要采取大多数绘制者容易掌握的绘制手法，比如写实的绘制手法，画面风格不应该采用那些带有过强个人特色的绘制风格，如图9-45、图9-46所示。

图9-40 《幽灵公主》场景设计　　图9-41 《星际宝贝》场景设计1　　图9-42 《星际宝贝》场景设计2

图9-43 《星际宝贝》场景设计3　　图9-44 《星际宝贝》场景设计4

图9-45 《灌篮高手》场景设计　　图9-46 《名侦探柯南》场景设计

9.1.3　写实风格的动画场景设计要点

（1）三固定原则，即时间、地点、空间要明确、要固定

明确所设计场景的时间是为了更好地依据场景空间涉及的年代、时令季节或短时间内不同光线等相应特征。剧本中所处的历史时期特有的陈设道具、建筑物、植被，比如我国古代的建筑、生产工具、服饰这些场景空间内的物品，时代定位需要准确。例如，宋代画家的画就不能装饰在唐代历史时期的场景空间内，这样会造成时代的穿帮，形成场景设计的硬伤。由于一些特定的环境要求和场景条件，在设计上要特别注意收集当地的第一手资料，找出当地典型的环境特色和风土人情进行归纳整理，如图9-47至图9-50所示。

今敏导演的动画片《千年女优》具有一般动画片不具备的电影性和真实性，浩大制作以及奇幻风格令人眼前一亮，剧情精彩感人，影片的信息量非常大，对每个时期的不同建筑、不同装束、不同地理背景都做了超写实的细致描绘。每一幅画面无不代表着人物所处年代背景，也客观描绘着日本经济的发展与历史的推进。影片色调也根

《千年女优》

据场景相应变幻着，时而是灿烂耀眼的樱花，代表了少女满心期待的爱情；时而是白雪皑皑的大地，代表了少女纯洁的爱情理想；时而是仿佛暗色调旧照片的断瓦残垣的战场，代表战争的紧张局势下人物内心的种种不安与恐惧等。该片以一种相对虚拟的形式，向观众展示了日本近千年的文化传承，并通过写实的场景设计风格，让广大观众能够进入一种特定的历史环境，感受到当时当地的人文与环境，如图9-51至图9-54所示。

（2）绘制场景平面图，安排人物表演区域和行动路线

在场景设计的初期，一定要根据剧本做出场景设计的平面图，并按平面图安排出角色的表演区域以及行动路线，使场景设计能更好地为剧情服务。确定场景空间的方位，不能随着镜头角度的变换，而把场景空间中方位关系弄反，所以在动画场景设计中做平面图和立面图的设计是非常必要的，可以辅助设计使其更加准确，如图9-55所示。

图9-47 《魔女宅急便》场景设计1

图9-48 《魔女宅急便》场景设计2

图9-49 《功夫熊猫》阿宝的邻舍1

图9-50 《功夫熊猫》阿宝的邻舍2

图9-51 《千年女优》场景设计1

图9-52 《千年女优》场景设计2

图9-53 《千年女优》场景设计3

图9-54 《千年女优》场景设计4

图9-55 场景平面图和立面图

9.2 幻想风格

9.2.1 内容非现实，超乎人们日常生活的视觉与想象

幻想风格的动画片吸引人的特点就是其天马行空的想象力。这种从内容和形式上都与人们日常生活中常规视觉不同的设计可以把观众从现实生活中脱离出来，进入设计师所设计的空间里。影片《阿凡达》的场景设计是在自然中取实景，在实景的基础上经过艺术加工处理，场景设计师大胆想象，把人们生活中在地上巍峨耸立的大山变成飘浮在空中的无根山脉，把本应是绿色的树叶和枝条变成具有传输数据功能的荧光灯带状，如图9-56、图9-57所示。

创作者把现实投放到虚幻的环境和气氛中，给予客观、详尽的描绘，使现实披上一层魔幻的外衣，既在作品中坚持反映社会现实生活的原则，又在创作方法上插入许多神奇、怪诞的幻景，使整个画面呈现出似真非真、似假非假、虚虚实实的玄幻场景，设计造型往往较生活场景更夸张一些，可以给观众不同于生活场景的新奇感，如图9-58至图9-60所示。

法国艺术家Paul Chadeisson通过想象，勾勒出了2094年巴黎和纽约的模样。在以未来都市为主题的场景设计中，展现了2094年那些高耸的摩天大楼、飞行的汽车等一系列在科幻电影中常见的场景。但同时也描绘出了工业化给城市带来的伤害，城市中已难觅绿色植物的踪迹，巴黎埃菲尔铁塔、巴黎圣心大教堂、纽约时代广场等地标性建筑已破败不堪，如图9-61、图9-62所示。

9.2.2 造型比例打破常规的比例关系

《爱丽丝梦游仙境》

在幻想风格中，场景造型设计往往打破人们常规认识的比例关系，使之产生新奇感。电影《爱丽斯梦游仙境》中的场景设计就是以打破常规比例关系来实现的。场景中的花朵、蘑菇等植物比角色还大，搭配上艳丽干净的色彩，魔幻仙境让观众沉浸其中，如图9-63所示。

第 9 章 动画场景设计的艺术风格表现

图9-56 《阿凡达》中的漂浮山脉场景设计

图9-57 《阿凡达》中的智慧树场景设计

图9-58 玄幻场景设计

图9-59 Ignacio Bazán Lazcano（阿根廷）场景概念设计　　图9-60 Dimitar Marinski（保加利亚）场景概念设计

图9-61 Paul Chadeisson（法国）场景概念设计　　图9-62 Paul Chadeisson（法国）场景概念设计

图9-63 《爱丽丝梦游仙境》场景设计

9.2.3 打破常规的色彩关系

幻想风格的动画片以其独特而大胆的场景设计和赋予离奇的超乎自然常规的色彩,深受那些热爱这一题材的年轻观众的热爱。动画片《极地特快》是一部内容十分离奇、具有幻想色彩的科幻动画片,如图9-64所示。片中场景设计怪诞、夸张,而且风格独特,还大量借鉴欧洲现代绘画中的一些流派,如立体派、分离派的绘画风格。这些色彩形式将众多不同时空的生物与个体经过重组、解构、分割、嫁接等手段,创造性地设计出大量独具特色甚至是荒诞的场景。充满离奇色彩的科幻动画片激发出观众的想象力和对外星空间的向往与好奇,是一部具有幻想风格场景设计得非常成功的动画片。

图9-64 《极地特快》场景设计

9.3 漫画风格

漫画风格的动画片许多是由流行的漫画改编成的,其漫画书在市场上已经有一定量的观众群体,为了争取这些观众的持续关注,改编后的动画片会持续使用原有的漫画角色形象,以及在书中背景里出现的环境,所以漫画风格的动画片环境造型和场景设计较为简单、概括、单纯。另外,漫画的色彩设定会依出版需要比较简单,所以在漫画风格的动画片中色彩也同样简单。

《蜡笔小新》

《辛普森一家》

《丁丁历险记》

环境造型和场景设计较为简洁、概括、单纯。这样的美术风格适合表现那些比较单纯的主题，突出主角的表演。在颜色设定上力求大色块的处理，将色彩单纯与场景简洁有机地结合并简化光影和质感等写实的因素，有时甚至摒弃光影因素。

《蜡笔小新》是一部具有典型漫画风格人物与场景的动画作品。在观众们所接触到的众多具有写实风格的日本动画片中可说是独树一帜。制作者采取了既经济又简洁，并且效果很好的适合此类剧作形式的漫画风格，场景设计和人物造型设计风格，取得了很好的艺术效果与经济效益，如图9-65所示。

《辛普森一家》又译《辛普森家庭》，从1989年开始，在美国连播了18年，总共达356集的动画电视剧。该片以漫画风格展现，以美国中部的中产家庭生活为原型，辛辣嘲讽了美国人"麻木不仁"的生存状态，对美国文化影响深远，如图9-66所示。

《三个小魔女》是一部颇受广大观众喜爱，具有美国式意趣和幽默画风的，更加简洁、单纯、明了的系列动画片。此片从人物造型到场景环境，几乎趋于直线条和简洁的几何形体。影片色彩的明快与清新，各色块之间对比得当和简洁，让观众产生视觉上的放松，如图9-67所示。

《丁丁历险记》的成功首先要归功于那部与之同名的著名的漫画系列作品。《丁丁历险记》的作者是漫画家埃尔热，从1929年1月10日开始在比利时的报纸上连载。这部作品有着引人入胜的故事情节和深入人心的主要角色，在发行的几十年中，一直是广大青少年甚至是许多成年读者的挚爱。当制片公司一经推出与之同名，甚至风格、人物完全一致的动画片时，大家就自然而然地觉得它有一种亲和力，使人有购买和观赏的愿望，如图9-68、图9-69所示。

图9-65 《蜡笔小新》中简洁的场景

图9-66 《辛普森一家》中简洁的场景

图9-67 《三个小魔女》简洁的场景

图9-68 《丁丁历险记》场景设计1

图9-69 《丁丁历险记》场景设计2

9.4 装饰风格

装饰风格就是把日常生活中的物体的自然形态和色彩都高度概括，并用艺术化手法处理使之规则化和秩序化。色彩的运用上是不同于写实风格的，装饰色彩是一种非自然的，经过大量概括、夸张处理，趋于平面化、单纯化的色彩形式。它的最大特征是平面化和主观任意变换色彩，形式感强，如图9-70、图9-71所示。

中国作为一个有着悠久文化历史的国家，厚重的本土文化积淀给予我们取之不尽的艺术养料。动画片《哪吒闹海》不仅充分地运用了中国元素，而且在结合动画特征的创作表现上，制作十分精良，在动画和背景方面都有充分地表现。在背景绘制上，创作人员不仅注意到中国传统美术风格的巧妙运用，而且创造出新的材料和技法以适应动画制作的需要。该片的绘制材料是国产特有的纸张经过工艺处理后完成的，如果现在想要达到这种效果，可以利用电脑软件中的各种滤镜及材质的模拟覆盖实现。无论是从创作元素还是表现手段上，《哪吒闹海》都充满了中国元素，精美的画面、简练的绘制手法，都很值得我们研究和欣赏，如图9-72所示。

在我国动画电影的辉煌时期出品的许多经典之作，曾以极具意象性的民间美术特色、浓郁的创意样式，深厚的民族文化特色和美学渊源的艺术风格样式，享誉世界。尤其在水墨、剪纸、皮影等类型片中，对民族传统文化的传承和民间美术形态的借鉴相辅相成，完美融合，可以说是"中国学派"风格样式的核心要素。场景设计是影视动画创作的重要组成部分，它在交代角色行为、时空状态、地域环境和民族风俗特点、刻画角色性格、烘托影片气氛等方面有着不可替代的独特作用。

《水鹿》

《葫芦兄弟》

图9-70　《葫芦兄弟》中的装饰风格场景设计

图9-71　《水鹿》中的装饰风格场景设计

图9-72　《哪吒闹海》中的装饰风格场景设计

- **小结**

我们在设计场景时首先是要符合其基本内容的，且具有合理性，体现出叙事功能、隐喻功能，展现出地点、空间、时间关系，营造出符合故事发展情节的氛围。所以，我们在设计场景时必须遵循的原则就是合情合理，这样才能形成动画影片设计的内容与形式、题材与风格的完美统一，让每一部动画片本身更加有特色、有创意。动画影视场景设计的创作要做到百花齐放、百家争鸣才能满足不同年龄、不同文化爱好的观众的多方面需求和审美口味。

- **思考与练习**

分别用不同的美术风格造型，结合自己的生活小事为《我的大学生活》剧情设计场景图四幅。

参考文献

期刊：

[1] 单巧娟, 黄凯. 浅谈专业课色彩在场景设计中的对比运用[J]. 北京印刷学院学报, 2020(1).
[2] 金君. 在三维动画制作中美术基础的应用研究[J]. 现代职业教育, 2018(2).
[3] 周清. 浅谈三维动画中的色彩设计——以《海底总动员》为例[J]. 电影评介, 2010(24).
[4] 王超. 论影视动画场景设计中视觉艺术的创建[J]. 卫星电视与宽带多媒体, 2019(12).
[5] 闫孟月, 王同亮. 论动画场景设计中的传统文化元素[J]. 戏剧之家, 2019(18).
[6] 傅建明, 鲍艳. 基于虚拟现实技术的3D动画场景平面设计[J]. 现代电子技术, 2017(21).
[7] 高伟, 郭瑾, 郭舒婷. 中国传统皮影艺术在数字化动画中的应用与发展[J]. 辽宁师范大学学报(自然科学版), 2015(4).
[8] 郭婷婷. 数字绘画技术对二维动画制作的影响[J]. 艺海, 2017(9).

学位论文：

[1] 张鹏军. 迪斯尼动画场景中欧式建筑元素的应用研究[D]. 西安: 西北大学, 2016.
[2] 徐秀萍. 色彩在动画视觉语言创作中的应用研究[D]. 南京: 东南大学, 2015.
[3] 郑欢欢. 探析国产影视动画场景设计中的民族文化[D]. 西安: 陕西师范大学, 2014.
[4] 褚妙博. 梦工厂动画电影视觉语言初探[D]. 武汉: 武汉理工大学, 2014.
[5] 明珠. 中国动画与本土文化关系的研究[D]. 大连: 大连工业大学, 2012.
[6] 李丹丹. 中国传统元素在动画角色设计中的运用与研究[D]. 石家庄: 河北科技大学, 2011.
[7] 陈慧. 水墨动画视觉语言研究[D]. 无锡: 江南大学, 2011.
[8] 刘永琪. 美国动画电影本文特征研究[D]. 曲阜: 曲阜师范大学, 2009.
[9] 宋书利. 影视动画视听语言规律研究[D]. 济南: 山东师范大学, 2008.
[10] 尉迟姝毅. 动画视觉语言[D]. 大连: 大连工业大学, 2008.
[11] 封佩姣. 中外影视动画风格比较初探[D]. 长沙: 湖南师范大学, 2017.
[12] 金倩. 基于"鬼文化"的影视动画概念设计的研究[D]. 杭州: 浙江理工大学, 2019.
[13] 丁安舵. 影视动画丑角的表现研究[D]. 武汉: 武汉理工大学, 2018.
[14] 曹园园. 影视动画色彩节奏的表现研究[D]. 武汉: 武汉理工大学, 2018.
[15] 吴伟峰. 中国影视动画中的妖怪形象研究[D]. 杭州: 中国美术学院, 2018.
[16] 牛隽. 中、日影视动画视听民族化研究[D]. 西安: 西安工程大学, 2018.
[17] 郑梓祥. 好莱坞影视动画中的中国元素研究[D]. 广州: 广州大学, 2016.
[18] 魏思成. 中国传统鱼文化的影视动画设计表现研究[D]. 重庆: 重庆大学, 2018.
[19] 刘偲佳. 影视动画主观性色彩研究[D]. 武汉: 武汉理工大学, 2016.

[20] 姚淑华. 台湾影视动画中传统文化元素与视听风格分析[D]. 济南：山东工艺美术学院，2018.
[21] 谢晓昱. 科学与艺术的联姻：水墨动画研究[D]. 上海：上海大学，2011.

图书：

[1] 克里斯·米·安德鲁斯. 录像艺术史[M]. 北京：中国画报出版社，2018.
[2] 托尼·怀特. 动画师工作手册[M]. 北京：人民邮电出版社，2017.
[3] 刘书亮. 重新理解动画[M]. 北京：电子工业出版社，2016.
[4] 连维建. 图像·视觉思维[M]. 天津：天津人民美术出版社，2016.
[5] 刘佳. 新媒体动画研究[M]. 北京：北京联合出版公司，2016.
[6] 王平. 数字动漫场景设计[M]. 北京：中国科学技术大学出版社，2015.
[7] (法)巴耶克. 摄影现代时期[M]. 北京：中国摄影出版社，2015.
[8] (法)巴耶克. 摄影术的诞生[M]. 北京：中国摄影出版社，2015.
[9] 王淑敏. 动画造型与场景设计[M]. 沈阳：辽宁美术出版社，2015.
[10] 张渊. 动画制作与影视后期[M]. 沈阳：辽宁美术出版社，2015.
[11] 李四达. 新媒体动画概论[M]. 北京：清华大学出版社，2013.
[12] (法)德尼斯. 动画电影[M]. 杭州：浙江大学出版社，2013.
[13] (加)洛根. 理解新媒介[M]. 上海：复旦大学出版社，2012.
[14] 郭庆光. 传播学教程[M]. 北京：中国人民大学出版社，2011.
[15] 孙立军. 中国动画史研究[M]. 北京：商务印书馆，2010.
[16] 余为政. 动画笔记[M]. 北京：京华出版社，2009.
[17] 黄鸣奋. 新媒体与西方数码艺术理论[M]. 上海：学林出版社，2009.
[18] 肖永亮. 数字动画基础[M]. 北京：北京师范大学出版社，2008.
[19] 马晓翔. 新媒体艺术透视[M]. 南京：南京大学出版社，2008.
[20] 萧冰. 动画美术设计基础[M]. 上海：上海交通大学出版社，2008.
[21] 特里什·迈耶. After Effects完全解析[M]. 北京：人民邮电出版社，2017.
[22] 赵前. 动画片场景设计与镜头运用[M]. 北京：中国人民大学出版社，2009.
[23] 刘军. 动画场景设计[M]. 北京：北京交通大学出版社，2011.
[24] 韩栩. 动画场景设计[M]. 南京：南京师范大学出版社，2009.
[25] 韩笑. 影视动画场景设计[M]. 北京：海洋出版社，2005.